ㅋ 콘셉트

ㅋ 크리에이티브

ㅋ 커뮤니케이션

디자인

"사물은 존재 이유를 인간에게 묻는다."

— 김대성

크레이티브

콘셉트

커뮤니케이션

디자인

지은이 김대성은 현재 경일대학교 디자인학부 교수로 재직하고 있으며 MoMA(뉴욕)의 제품디자
인을 하고 있고 코리아디자인위크의 조직위원장으로 활동하고 있다. 프랑스 파리 8대학에
서 디자인 기호학을 중심으로 유학을 한 그는 디자이너로서 사회적인 현상과 역할에 대해
서도 깊이 고민하고 행동한다.
2007년에는 영국 〈월페이퍼〉 10개국에서 선정한 초대전을 비롯해 2011 ICFF 뉴욕,
100%디자인런던, 도쿄 개인전, 예술의전당 키친X키친, 광주디자인비엔날레, 서울디
자인페스티벌 초대전, 스페인의 ARCO 초대전시를 가졌으며, 주요 경력으로는 서울
디자인마켓2010-아트디렉터, 코리아디자인위크2010, 2009-총감독, 2008년100%디
자인도쿄, 디자이너스블록 런던-서울영디자이너스파빌리온-아트디렉터, 2007서울디
자인위크 아트디렉터를 역임했다.

"사물은 존재이유를 인간에게 묻는다. 인간과 호흡하는 사물을 그 자체
로만 보는 것이 아니라 사물의 '본질'을 어떻게 바라보고 어떻게 이해하
느냐와 사물이 가진 존재를 그 시대적 문화에 맞게 표현하는 것이 디자
인이라 할 수 있다."

www.iamdesign.kr

ㅋㅋㅋ 디자인

—

인쇄 2014년 3월 25일 1판 1쇄 **발행** 2014년 3월 31일 1판 1쇄

지은이 김대성 **책임편집** 임혜정 **그래픽 디자인** 이지예 **펴낸이** 강찬석 **펴낸곳** 도서출판 미세움 **주소** (150-838)
서울시 영등포구 도신로51길 4 **전화** 02-703-7507 **팩스** 02-703-7508 **등록** 제313-2007-000133호

정가 13,000원

—

ISBN 978-89-85493-82-6 03600

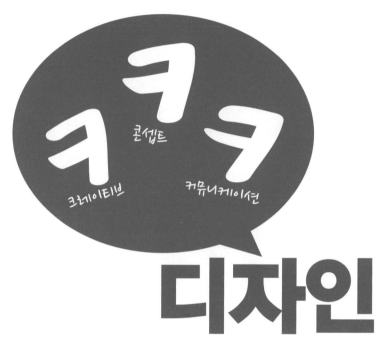

크리에이티브

콘셉트

커뮤니케이션

디자인

김대성 지음

What to design?

When to design?

How to design?

4

이 책은 꼭 디자이너만 읽어야 된다고 생각하지 않는다.
체형부터 금융, 라이프 스타일에 이르기까지 디자인이란 단어를 쓰고 중요시 여기는 요즘, 디자인은 어디에나 있고 누구나 이해할 수 있게 되었다.
즉, 디자인은 누구나다.

이 책은 디자인을 떠올리는 방법이며 기초이자 중심이다. 보기 좋은 디자인을 소개하기보다 디자인을 잘 만드는 방법을 알려준다.

이 책을 통해 디자인과 당신의 관계에 대해, 디자이너로서 당신의 역할을 찾길 바란다.

이 책은 책을 읽는 행위에 중점을 두었으며, 이 책이 사람들에게 새로운 방향으로 다가갔으면 하는 바람이다.

이 책을 읽고 나서 사람들이 디자인됐으면 한다.

머리말

디자이너는 생각할 줄 알아야 한다.
디자이너는 무언가를 위해서 골똘히 생각하며 구상하고 있어야 한다.

전문가와 비전문가는 다르다.
행동과 사고에 있어 분명한 차이가 있다.
어느 분야가 되건 전문가는 그 분야에서 만큼은 항상 노력하고 연구한다.
따라서 디자이너는 디자인을 위해 노력하고 연구해야 한다.

디자인은 삶, 그 자체다.

디자인은 일상생활 곳곳에 널려 있다. 그러므로 디자이너는 생활 속에서 항상 깨어 있어야 한다.
디자이너에겐 생활 속에 보이는 모든 것이 도구다. 이러한 도구를 잘 활용한다면 뛰어난 디자이너가 될 것이다.
따라서 누구든 노력하고 연구한다면 훌륭한 디자이너가 될 수 있다.

디자인이란 無에서 有를 만들어내는 것이 아니라,
有에서 새로운 有를 만들어내는 것이다.

곡을 쓰는 사람, 시를 쓰는 사람, 동양화를 그리는 사람 모두에게 디자인이 예외
일 수 없다. 디자인은 탁월한 감각을 타고난 것이 아니라 분위기와 반복훈련을 통
해 개개인이 갖고 있는 잠재능력을 최대치로 활용, 개발해서 표현하는 것이라 할
수 있다.

디자이너는 '無에서 有를 창조하는 것'이 아닌 有에서 有를 창조하는 것'이다.
無에서 무엇이 떠오르겠는가. 처음부터 완전한 디자인이란 없다.
생각해 낸 디자인이 잘 자라도록 거름을 주자. 디자인은 강물과 같이 늘 흐르고 있
다. 디자인은 공식도 없고 언제나 비밀스러운 것으로, 미로를 탐험하듯 끝이 보이
지 않다가도 어느 순간 목적지에 와 있는 것과 같다.

때와 장소를 가리지 않고 우리를 둘러싸고 있는 디자인이 모두 타당한 것만은 아
니다. 애벌레도 수차례 탈바꿈을 거치지 않고는 나비가 될 수 없듯이, 디자이너의
움트는 싹은 날카로운 직관력과 이성적인 분석력을 통해 결실이 맺어지는 것이다.

수많은 디자인이 떠오르더라도 선택되는 것은 한 가지나 두 가지, 때로는 아무것도 쓸 것이 없는 경우도 있게 된다. 디자인은 문제에 대한 감수성을 가지고 지나쳐 버릴 일을 포착하는 것으로, 가치 있는 것을 우연히 발견하는 재능과 같다.

디자인은 시각적·기능적 마케팅 전략요소가 있지만, 이 가운데 가장 중요하다고 보는 것은 시각적 측면이다. 발빠르게 살아가는 사람들의 눈을 사로잡는 것이 우선이라 할 수 있다. 현대사회는 시각적 정보가 어지러울 만큼 범람하고 있다. 이러한 시기에 사람들의 눈을 사로잡지 못하는 디자인은 도태된다. 그러나 디자인은 인간을 위한 것인 만큼 시각만이 아닌 실용성을 더해 줌으로써 시각적 언어로서 살아 있는 디자인을 갖추게 되는 것이다.

요즘 국제사회는 새로운 기술 개발을 위해 적극 노력하고 있으며, 첨단 기술은 그 나라에 큰 이익을 가져다 주고 있다. 참신한 디자인 하나로 엄청난 부가가치를 높이고 있는 것이다. 모든 나라들이 디자인 활동을 소중하게 생각하고 적극 장려하고 있는 이유도 바로 여기에 있다.

디자인을 하기 위해선 항상 자기 주변을 세밀히 살피는 자세가 요구된다. 사물을 보는 자세와 상황에 순응하기보다 고정관념을 깨고 여기저기 뜯어보기, 상상하기, 의문 품기, 꼬리를 물고 사고하는 습관 기르기 등 디자인을 위해 가져야 하는 평범하지 않은 자세가 필요하다. 이런 자세를 오히려 칭찬하고 격려하는 교육 분위기를 조성해야 디자인의 미래가 밝아진다.

이 세상은 온통 과학적 원리로 가득하다. 과학적 원리를 하나하나 이해하고, 그 원리를 응용하여 인간의 삶을 좀 더 행복하고 편리하게 하는 교육이 디자인 교육이다. 디자인 교육은 지금 당장 디자인을 하라는 교육이 아니라 디자인에 대해 흥미를 갖게 하고, 디자인을 할 수 있는 기본자세를 기르는 것이다. 미래의 행복한 삶을 위해 미래의 디자인 나무를 기르는 것이다. 디자인 교육은 디자인 활동을 활발하게 할 수 있는 미래의 꿈나무를 목적으로 하는 것이다.

차례

Design Thinking
나도 디자인한다

Design Thinking
How to Design

Design **Thinking**
Design 이었다

Design **Thinking**
발상 그리고 표현

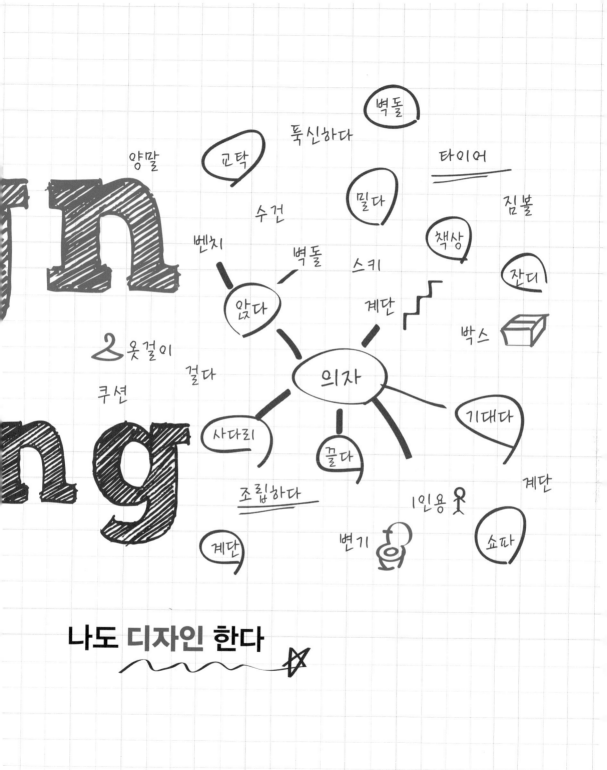

벽돌

둑신하다

타이어

양말

교탁

짐볼

수건

밀다

책상

벤치

벽돌

스키

잔디

앉다

계단

박스

옷걸이

걸다

의자

기대다

쿠션

사다리

끌다

계단

조립하다

1인용

계단

변기

쇼파

계단

나도 디자인 한다

스스로 생각하고 계속 탐구하면서 항상 무엇인가 모르는 것이 남아 있다고 생각하는 사람은 창의력이 메마르지 않았다. 그러나 공식에만 매달리는 사람은 서른 살도 되기 전에 창의력이 고갈되어 버린다. 자기만족에 빠지면 끝장이다. 항상 무엇인가를 탐구하는 사람만이 성장을 계속할 수 있다.

봄 게이지(Bod Gage)

01

" 누구나 디자이너가 될 수 있다 "

현대사회는 인류가 살아온 그 어느 시대보다도 생활양식이 다양하여 일상생활 속에 많은 디자인이 요구되고 있다. 통신매체의 발달로 과거에는 전문적이던 분야들이 점점 일반적인 수준으로 평준화되고 있으며, 디자인도 이제는 일상생활에서 자연스럽게 받아들여지고 있다. 이러한 변화를 받아들이고 대중 누구나 디자이너가 될 수 있다는 생각을 가져야 한다.

디자인은 인간의 삶, 그 자체다.

모든 생활 속에 존재하는 것이 바로 디자인이다. 그러므로 디자이너는 하루하루의 생활 속에서 항상 깨어 있어야 한다. 문을 만들고 가구를 짜는 목수에게 톱과 망치가 도구이듯 디자이너에게는 생활 속에 산재해 있는 모든 것이 도구다. 매일 갈아입을 옷을 고를 때나 집안일을 하는 등등, 이미 우린 디자이너로 살고 있다.

디자인은 어려운 것이 아니다. 생각하는 방식에 차이가 있을 뿐이다. 매일 아침 어떤 옷을 입을까 고민해 본 적이 없는 사람은 없을 것이다. 양복은 양말 색까지 맞추고 운동화는 운동복에 어울리게 서로 조화롭고 제 역할을 할 수 있는 옷을 고른다. 이러한 행위는 쇼윈도 안의 마네킹에게 옷을 입히기 위해 옷을 고르는 디스플레이 디자이너도 마찬가지다. 차이는 그 패션이 자기 자신을 위한 것인지 대중을 위한 것인지일 뿐이다.

많은 사람들이 디자이너가 되기 위해 대학이나 학원에서 노력을 한다. 그러나 디자인이란 사고의 차이일 뿐, 주어진 도구들만 잘 활용한다면 당신은 틀림없이 뛰어난 디자이너가 될 수 있다. 음악을 만드는 사람도, 글을 짓는 사람도, 그림을 그리는 사람도 예외는 없다.

02

" 타고나는 것은 없다 "

"저 사람, 끼 하나는 타고 났어"

과연 인간이란 태어날 때부터 재능이 주어진 것일까?

배우지 않고도 저절로 표현이 가능할까?

재능은 생각과 관심의 차이다. 그리고 교육이다. 만약 재능이 태어날 때부터 정해지는 것이라면 예체능을 제외한 다른 분야에서 일하는 사람들은 과연 자신의 재능을 찾아 발휘할 수 있다고 보는가. 아니면 재능을 발휘할 분야를 찾아 평생을 떠돌아야 할 것인가.

따라서 교육은 굉장히 중요한 역할을 한다. 프랑스 등 교육 선진국에서는 초등학교에 다니는 동안 담당분야 선생님이 아이의 관심분야를 찾아내고 종합하여 아이가 자신에게 맞는 분야에 접촉할 기회를 제공해 줌으로써 자신이 좋아하는 분야로 다가갈 수 있도록 돕는다고 한다.

어려서 그림을 잘 그리는 사람들을 보면 부모님이나 주위에서 칭찬을 많이 받는다. 따라서 아이는 자신을 향한 칭찬에 더욱 노력하고 관심을 갖게 되며, 이것이 그 아이의 끼, 재능으로 발전한다.

이렇듯 끼나 재능은 타고 났다기보다는 관심과 노력으로 만들어진다고 볼 수 있다.

03

"손재주가 아니다"

사람들은 흔히 그림을 잘 그리거나 물건을 잘 만들면 손재주가 좋다고들 한다. 그러나 그건 손재주라기보다는 눈 재주다. 그리고 눈 재주이기 전에 보고 싶어 하는 생각이 들었기 때문이다.

사람은 어려서부터 많은 것을 눈으로 보고 이해하였다가 결정적인 순간에 자신이 아는 만큼 만들어낸다. 손은 그저 도구일 뿐이다. 눈 또한 그것에 불과하다.

자신이 원하는 것을 보고 느끼고 표현하는 것은 생각하는 사고에 달려 있다.

사고로 손을 잃은 분들이 발로 그림을 그리고, 밭도 갈고, 바느질도 하는 모습을 보았을 것이다. 그리고 손발이 없는 분은 입으로 그림을 그리는 것도 보았을 것이다. 그분들의 그림은 전혀 손색없는 훌륭한 작품임이 틀림없다.

이렇듯 손은 그저 도구에 불과하다. 손으로 재주를 부린다면 그건 마술일 것이다. 손재주로 입시 데생을 배워 대학에 간다면 개미 한 마리 제대로 못 그린다.

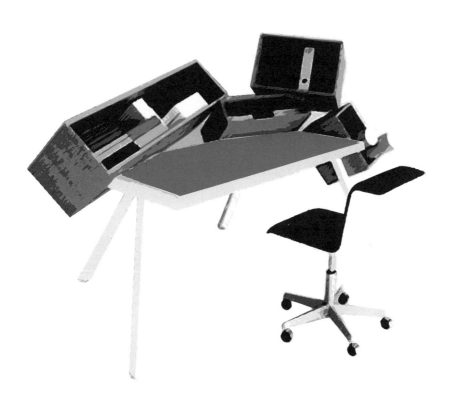

Desig
Thinki

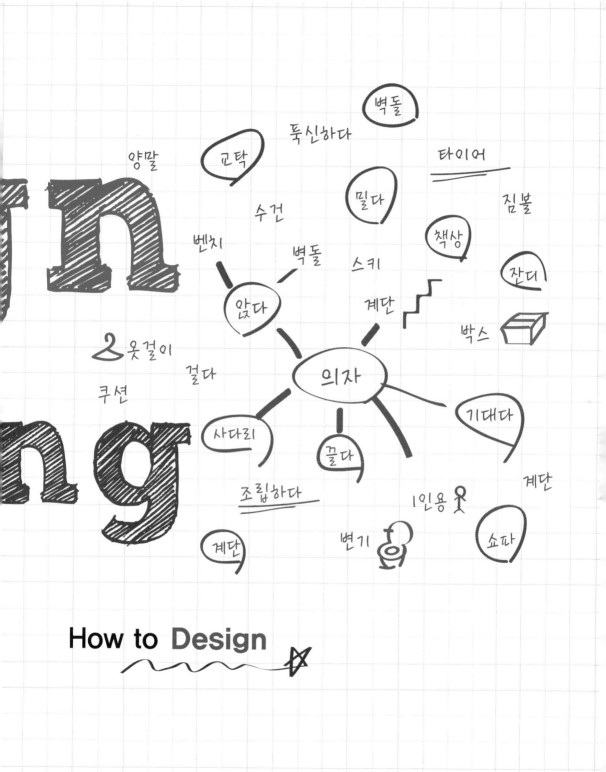

벽돌

둑신하다

양말

교탁

타이어

수건

밀다

짐볼

책상

벤치

벽돌

스키

잔디

앉다

계단

박스

옷걸이

의자

걸다

기대다

쿠션

사다리

끌다

조립하다

1인용

계단

계단

변기

쇼파

How to Design

아이데이션(ideation) 중에 스스로 자신의 생각을 평하는 것도, 말하는 것도 아이디어를 자살시키는 방법이다.

눈을 통해 들어온 사물을 머리로 회전시켜라. 보이지 않는 것과의 대화를 통해 뜨거운 가슴, 즉 마음으로 결정하라.

부끄러움도 없애라. 누구나 처음엔 망설임이 있는 법이다.

자신감을 가져라. 누구나 처음엔 자신 없기는 마찬가지다.

원리에 충실하라. 그러다 보면 그것이 곧 아이디어가 되기 때문이다.

클라크(Clark)

04

"뚫어지게 바라본다"

가끔 붓질 두어 번으로 완성한 것 같은 동양화 작품을 보는 경우가 있다. 그럼에도 불구하고 그 그림은 무엇인가를 확실히 전달한다. 그 이유는 바로 관찰력 때문이다. 예를 들어, 파리를 그리려고 한다. 우선 파리 한 마리에 돋보기를 대고 여러 각도에서 자세히 관찰하는 것이다. 파리의 눈은 어떻게 생겼고 몸에 비해 얼마나 큰지, 다리는 몇 개이고 몸은 몇 등분인지, 특징은 무엇이고 어떤 행동을 주로 하는지 등등.

바로 이러한 관찰력은 그림을 그리고 디자인을 하는 데 아주 중요한 것이다. 뿐만 아니라 연극, 영화 등 많은 부분에서도 중요한 역할을 한다. 예를 들어, 연극에서 파리 역을 맡았다고 가정하자. 파리가 주로 어떠한 행동을 하는지 모른다면 벌이나 모기와 비슷하게 연기할 수 있다. 즉, 모든 생물은 그들만이 가진 독특함이 있다. 그러한 특징을 빨리 찾아내고 정확히 표현하려면 바로 관찰력이 필요하다. 이렇듯 관찰력이란 어느 분야에서든 매우 중요하다.

친구 중에 요리사가 있는데, 그 친구는 밥을 내올 때 그냥 만들어 오는 법이 없다. 손님에게 대접하듯 멋들어진 접시에 정성껏 담아내온다. 때로는 식재료로 만든 동물이나 꽃 모양 등을 장식한 요리를 만들기도 한다. 그리고 보면 요리 역시 맛으로만 승부를 짓는 것이 아니라, 많이 관찰하고 아름다움에 대한 기본 지식과 색채 감각이 필요한 것이다. 표현하고자 하는 동물이나 꽃 모양을 제대로 관찰하지 않았다면 무엇을 표현해야 할지 모를 것이다.

관찰력은 특정 분야뿐 아니라, 디자인이 필요한 분야라면 절대적으로 중요한 것이다.

05

"觀察: 관찰"

관찰방법을 바꾸어 본다　　멀리 떨어져서 본다. 전체를 본다. 축소해 본다. 옮겨본다. 움직이면서 본다. 넋을 놓고 본다. 주관적으로 본다. 분해해 본다. 빠르게 해본다. 현물을 본다. 단독으로 본다. 도구를 이용해 본다. 가까이서 본다. 부분을 본다. 확대해 본다. 정지시켜서 본다. 제자리에서 본다. 의문을 갖고 본다. 객관적으로 본다. 부품을 교환하여 본다. 몇 번이고 본다. 느긋하게 본다. 사진이나 VTR로 찍어 본다. 겹쳐서 본다. 비교해 본다. 도구로 개발해 본다.

관찰시간을 바꾸어 본다　　아침에 본다. 가동 시에 본다. 단시간 본다. 추울 때 본다. 매일 본다. 낮에 본다. 트러블 시에 본다. 장시간 본다. 밤에 본다. 더울 때 본다(고온일 때). 새벽에 본다. 일자를 두고 본다.

관찰장소를 바꾸어 본다　　현장에서 본다. 어두운 곳에서 본다. 위에서 본다. 밖에서 본다. 연구실에서 본다. 밝은 곳에서 본다. 밑에서 본다. 안에서 본다.

관찰자를 바꾸어 본다　　타인에게 시켜본다. 동업, 동직의 사람이 본다. 작업자가 본다. 숙련자에게 시켜본다. 다른 직종의 사람이 본다.

관찰할 물건을 바꾸어 본다　　같은 기계를 본다. 생산물을 본다. 동일 재료를 본다. 다른 기계를 본다. 샘플을 본다. 다른 재료를 본다.

06

"Ctrl + C, Ctrl + V"

"원인 없이 이유가 없듯이 우리가 '무엇'을 하려고 하는 데는 반드시 그 원인이 있게 마련이다."

우리가 하고자 하는 것을 이루려면 이미 만들어져 있는 자료를 습득하는 것이 가장 빠른 발전이라 할 수 있다. 컴퓨터를 조금이라도 다룰 줄 안다면 복사(Copy), 베껴 내기(Paste)를 알 것이다. 단축키를 사용하면 Ctrl + C, Ctrl + V다. 컴퓨터를 배우고자 하는 사람들에게 이 Copy에 Paste만 잘 이해해도 컴퓨터의 반은 이용할 수 있다고 말하곤 한다. 컴퓨터는 우리가 찾고자 하는 자료를 빠르고 간단히 찾을 수 있고 쉽게 저장하는 장점도 있지만, 특히 방대한 자료를 가장 쉽게 복사할 수 있다는 이점을 들 수 있다.

디자인에서도 역시 Copy란 굉장히 중요한 역할을 한다 할 수 있다. 물론 모방이 무조건 좋다고는 할 수 없다. 모방에 너무 치우치다 보면 자신의 스타일을 만들어가지 못하기 때문에 항상 유념해 두어야 한다. 어린아이는 모방을 통하여 삶의 방식을 습득한다. 엄마, 아빠 또는 언니가 하는 젓가락질을 보고 자연스레 터득한다. 그렇게 많은 모방을 통하여 삶을 살아가는 법을 배우건만 창작과는 거리가 먼 단어처럼 적대시하면서 살아간다. 모방은 창작의 어머니라고 하지 않는가.
우리가 학교나 생활 속에서 배우는 것은 이미 남이 기록해 놓았거나 정의해 놓은 것이다. 우리는 이러한 것들 덕에 더 빨리 많은 것을 배울 수 있는 것이다. 무(無)에서 유(有)는 만들어지지 않는다. 즉, 모방이란 디자인의 완성도를 좀 더 빨리 만들어가는 단계로 이용해야 좋을 것이다. 앞서 말한 바와 같이 교육적 의미의 모방, 자료를 찾아보고 습득하는 데 있어서의 모방이라면 좋은 디자인을 할 수 있다고 본다. COPY는 창조로 가는 도구임을 염두에 두어야 할 것이다.

07

"창조와 모방 사이에서 갈등하기"

이미지를 끊임없이 재생산하고 소비하는 대중문화의 유통구조를 통해 고급문화가 대중적인 문화 아이콘으로 돌변했다. 마르셀 뒤샹의 〈L.H.O.O.Q〉(1919), 페르난도 보테로의 〈모나리자〉(1977년) 등 〈모나리자〉를 패러디한 작품은 '모나리자'가 갖는 대중 문화적 함의를 잘 보여준다.

창조성이 개입되는 학문분야, 특히 예술분야에서 창조성과 모방에 관한 문제는 끊임없는 논쟁의 중심이었다. 어떤 작품전의 대상 작품이 뒤늦게 이와 유사한 작품이 있다고 해서 수상이 취소되는 것부터 국내의 방송 프로그램을 외국의 프로그램을, 그것도 그 나라에 직접 가서 방송을 시청하면서까지 거의 그대로 베끼는 낯뜨거운 대중적 모방에 이르기까지, 그 모방의 범위는 다양하다. 예술 작품이든, 방송 프로그램이든, 혹은 대중가요든, 창작자는 완전한 '무'에서 작품을 탄생시키기는 어렵다. 수많은 주변의 사회적, 물리적, 관념적 환경과 부단한 상호작용을 거치면서 쌓여진 정신 모형으로부터 자연스레 우러나온 메시지의 표현이 곧 그의 작품인 것이다.

어떤 창작자도 원초적 모방으로부터 자유로울 수는 없다. 문제는 그의 '의도성'에 있다. 예를 들어, 새로운 심벌 마크를 디자인하기 위해 심벌 마크 책을 뒤적여 기존의 것 중에서 골라 이를 적당히 변형시켰다면 이는 다분히 모방에 해당되는 것이다. 한 디자이너가 내놓은 마크가 우연히 기존의 것과 비슷하다고 거론된다면 '유사'한 것이라고 이야기할 수는 있지만 '모방' 또는 '표절'이라고 단정하기는 어렵다. 다시 말하자면 모방이냐 창조냐는 겉으로 드러난 유사성 정도에 의해 평가되기 보다는 다분히 그 창작자의 개인적 영역에 속하는 논점인 것이다.

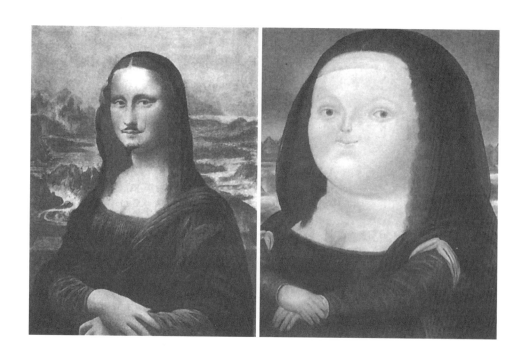

□□ 마르셀 뒤샹, 〈L.H.O.O.Q〉, 1919
□□ 페르난도 보테로, 〈모나리자〉, 1977

□□ 레오나르도 다 빈치, 〈모나리자〉, 1503~1506
□□ 김대성, 〈monalisa〉, 2003

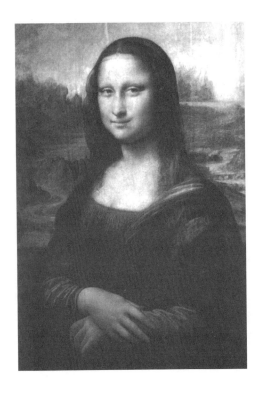

08

"뒤집어 보기"

우리는 살면서 같은 길을 반복해 가는 경우가 많다. 학교에 가든 회사에 가든, 우리 생활 속에 반복되는 시간은 지루함을 주기도 하지만, 삶에 활력소를 불어넣기도 한다. 지루함이 반복될수록 뒤집는 습관을 가져라. 우리 삶이 그러하듯이 디자인 또한 많은 변화와 다양한 시각에서 바라보는 것이 중요하다. 지금까지 보아 왔던 모든 사물을 다른 각도에서 한 번 바라보라. 그 동안 보지 못했던 무엇인가를 보고 느낄 것이다. 너무 정돈된 것만을 보려하기 때문에 그렇지 않은 것이 보이면 이질감을 느끼게 된다. 그러나 거꾸로 누워서 가는 자동차를 본다면 사람들에게 새로운 반응과 호기심을 불러일으킬 것이다.

건물을 옆으로 뉘어 본다든가, 흰 건물은 검은색으로 바꿔 상상해 보라. 앞쪽에 앉은 아가씨가 구두 대신 운동화를 신었다면, 긴 머리 대신 짧은 머리였다면 어떤 느낌일까 등을 상상해 보는 습관을 가져라. 이런 시각을 꼭 디자이너만 갖추어야 하는 것이라고는 생각하지 않는다. 누구든 평소에 이런 생각을 하면서 생활하면 자신의 삶에 변화와 활력소를 불어넣는 데 많은 역할을 한다고 본다.

같은 뒷면을 보이고 있는 카드는 뒤집어 보아야 어떤 카드인지 알 수 있다. 자신이 예상한 모양이 나오는 경우보다 전혀 예상치 못한 모양이 나오는 경우가 태반이다.

이렇듯 사물을 뒤집어 보는 습관, 다른 각도, 다른 시각에서 보는 습관은 디자이너로서 뿐만 아니라, 인생을 살면서도 중요하다.

뒤집어서 그것의 뒷면을 본다는 것이 아니라, 뒤집는 행위와 그로 인해 전달되는 새로운 느낌, 발상을 찾아내는 것이다. 그것이 사물이든 아니든 간에 보지 못했던 곳을 보려는 시도는 이미 디자이너 문턱에 발을 내딛었다고 볼 수 있다. 이미 알고 있는 것을 귀뜸해 주는 점쟁이는 더 이상 찾지 않을 것이다.

09

"나를 그리지 마라"

흔히 자주 보거나 관심 있는 것에 대해선 잘 알고 있다. 그것을 그리는 데에도 그만큼 절대적으로 도움이 된다. 많이 안다는 것은 관찰하는 데 있어 다른 사물보다 자세히 본다는 것이다. 입시 미술학원에서 데생을 처음 배우는 학생들을 보면 줄리앙이 나와도 자기 모습, 비너스가 나와도 자신의 모습과 비슷하게 그린다. 자신은 분명히 보이는 석고상의 얼굴을 그렸는데 나타나는 이미지는 왠지 자신을 닮아 있다. 그 동안 거울 앞에서 보던 자신의 모습에 익숙해져 무심코 자신의 이목구비나 얼굴윤곽을 비슷하게 그리는 것이다. 내 눈 앞의 현상이 결코 옳다고는 볼 수 없다. 우리가 사는 곳이 전부가 아닌 것처럼, 많이 보고 제대로 보아야 사물을 정확히 그려낼 수 있는 것이다.

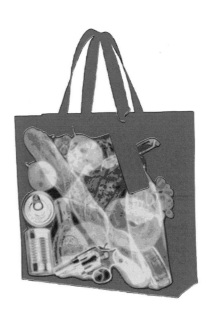

□ X-ray로 촬영한 제품을 가방에 인쇄

10

"자신감이 나다"

디자이너가 되려면 먼저 '나도 디자인을 할 수 있다'는 자신감부터 가져야 한다.

아침에 일어나 잠자리에 들 때까지 맘같이 안 되는 일투성이다. 게다가 자신감마저 없으면 할 수 있던 일도 그르치게 된다. 자신감은 성공의 경험을 통해서 얻어지는 마음가짐이다. 무엇을 디자인한다는 것은 어지간한 의지만으로는 시작하기 어려운 일이다.

어려서 자전거를 배우던 때를 생각해보라. 자전거 뒤를 잡아주는 손길은 존재 자체만으로도 든든하다. 그 손길에 의지하며 혹여 놓아버릴까 몇 번이고 뒤돌아보다가도 이내 중심잡기에 집중한다. 쓰러지더라도 그 손길이 날 보호해줄 것이라는 믿음이 있기 때문이다. 그러다가 믿고 있던 손길이 없었음에도 넘어지지 않고 혼자서 탔다는 성공의 쾌감을 맛보는 순간을 경험하게 된다. 자신감이 붙는 순간이다. 그 자신감은 두 손 놓고 자전거 타기에 도전하려는 자신의 자전거 뒤를 잡아주는 믿음이 된다.
디자인을 하는 데에도 자부심과 개성이 밑받침되어야 한다. 디자인이란 사용하려는 대상에게 제시하는 것이다. 제시물에는 자부심이 살아 있고 주관이 뚜렷해야 디자이너의 의도가 전달된다.

디자이너의 자신감은 대상으로 하여금 제시물의 선택으로 이끄는 믿음의 손길이 된다.

11

"자신의 삶과 연관시켜라"

쇼핑하기, 신발 고르기, 옷 입기, 헤어스타일 바꾸기, 요리하기, 액세서리 고르기, 화장하기 등 모든 생활이 디자인과 밀접해 있다. 또한 인생을 어떻게 만들어갈 것인가, 난 어떻게 보이는가와 같은 물음들을 보면 디자인은 꼭 시각적으로만 국한된 것은 아니다.

디자인이란 우리의 삶과 밀접한 관계를 가지고 있다고 할 수 있다.

학창시절에 운동화 끈을 남들과는 다르게 묶으려거나 버스를 타기 전 여학생에게 잘 보이려고 머리에 신경을 쓴 적이 있다. 그러고 보면 디자인은 남과 다른, 현재와의 비교에서부터 시작된다고 볼 수 있다.

요즘 인터넷의 힘으로 여러 계층이 공감대를 형성하는 시간이 빨라지고 있다. 그 중에 특히 초, 중, 고등학생들의 많은 변화를 볼 수 있다. 아이돌의 패션이나 유행을 따라가는 아이들도 있지만, 자신들만이 가질 수 있는 새로운 공간을 개성 있게 디자인하는 아이들도 있다. 정보교환을 넘어선 새로운 디자인 문화의 물결이 일고 있는 것이다.

디자인이란 자신을 남에게 기록시키는 중요한 역할을 한다. 우리를 붉게 물들였던 2002월드컵을 치르고 특히 기억에 남는 선수들이 있을 것이다. 닭벼슬 머리 스타일을 한 영국 선수인 베컴이나 자기 나라 국기 모양으로 머리를 다듬은 브라질 선수 호나우두를 기억할 것이다. 자신을 각인시키는 스타일이란 자연스러움에서 나올 수도 있지만, 자신의 행동에 의해서 인위적으로 나올 수도 있다.

그렇다면 난 어떻게 보이는가?

12

"빨리 배우는 12가지 방법"

01 두려워하지 마라.

02 모르면 물어 봐라.

03 도전하라.

04 실습을 통해 익혀라.

05 원리를 찾아라.

06 아는 것도 한 번 더 물어봐라.

07 배운 것은 써먹어라.

08 연습하라.

09 복습하라.

10 늘 생각하라.

11 게임하듯 즐겁게 하라.

12 다른 사람을 가르쳐라.

13

"낙서하는 습관을 가져라"

항상 메모지를 가지고 다니는 것은 디자이너의 필수다. 디자이너는 항상 어떤 영감(Inspirtion)이 떠올랐을 때나 새로운 아이디어 정보를 접했을 때는 그 내용을 잊어버리기 전에 즉시 메모하거나 그려둘 수 있는 휴대용 수첩을 가지고 다녀야 한다.

이 수첩은 디자인하면서 귀중한 재산이 된다.

수첩을 항상 휴대하고 메모하는 습관은 바로 디자이너가 되는 가장 기본적이고 중요한 첫번째 기술이다. 실제로 디자이너들은 아이디어가 떠오르면 남겨둘 메모지와 필기구를 늘 휴대하고 다닌다. 그리고 즉시 메모하는 습관을 강조하는 것이다. 홀연히 떠오른 생각이 머리속을 맴도는 그 순간이 바로 아이디어를 낚아 챌 수 있는 절호의 찬스다. 이때는 만사를 제쳐놓고 떠오른 그 영감을 재빠르게 수첩에 메모해야 한다. 출퇴근 시간의 복잡한 버스 속에서라도, 식사 중이더라도, 목욕을 하고 있는 중이더라도, 설령 병석에 누워 있더라도 영감이 떠올랐다면 때와 장소를 가리지 말고 내용이나 질을 따지지 말고 지체 없이 메모해 두어야 한다. 일단, 메모만 해 두면 잊어버릴 염려가 없으니 안심 아닌가. 또 쓰는 동안 한 번 더 되새길 수 있으니 일석이조다. 떠오르는 순간이 너무 또렷해 나중에도 떠오를 것 같지만 천만의 말씀이다.

메모의 또다른 목적은 시간을 창조하는 것이다. 나에게 주어진 시간을 하루 24시간으로 구속하지 말고 능동적으로 사고하고 행동하며 내것으로 만들려고 노력하라. 시간을 소비하는 것과 창조하는 것은 크게 다르다. 성공하는 사람들의 가장 큰 특징은 약속을 잘 지킨다는 것이다. 그것은 기억력이 좋기 때문이 아니라 메모를 잘 하기 때문이다. 반드시 메모를 하자.

당신의 기억력을 증진시키는 가장 좋은 방법이 될 것이다.

쇼핑하기

요리하기

사이트 기웃대기

서점에 나가 디자인책 보기

뚫어지게 쳐다보기

운동하기

목욕탕가기

전시회 돌아보기

변기에 앉아보기

친구랑 수다떨기

잠자기

전통자료 찾아보기

첫째로 더 좋은 아이디어는 이기심보다 파트너십에서 나온다는 것이고,
두 번째로는 어리석다고 생각하는 사람과도 반드시 대화를 해보라는 것이며,
세 번재로는 때로는 지나친 기교, 재능, 상상력이 아이디어를 망치게 한다는 것이다.

데이비드 도이치(Davide Deougthe)

14

"문제의식 가지고 해결하기"

문제의식은 어떤 사건의 문제를 푸는 날 선 시각이며, 현상을 정확하게 파악하는 능력이다.

아무 문제가 없는 것처럼 꾸며져 있는 일상의 세계 속에 여기저기 도사리고 있는 문제점들을 꿰뚫어 볼 수 있는 능력이 바로 문제의식이다. 짚고 넘어갈 사건들이 별 문제 없는 것으로 당연히 받아들여지고 있는 상황에서 그 사건들의 문제점을 들추어 낼 수 있는 힘이다.

상품이나 자연을 관찰할 때는 늘 한 가지 이상 의문점을 품고, 그것을 해결함으로써 더 발달된 사고가 나온다.

카메라는 우리 눈과 거의 비슷한 구조로 만들어졌다. 이렇듯 자연을 응용하여 만든 상품이 많다. 풀잎에 맺힌 이슬을 보고 볼록 렌즈를 만들지 않았을까?

문제란 '~ 해야 한다'라는 가설과 실제 사이에 발생하는 차이다. 그 차이의 원인을 인정하고, 새로운 가설을 만들어 대조하여 해결책을 발견하는 것이다. 문제의 인식력을 높이기 위해서는 가설이나 차이의 원인을 인정할 수 있는 경험이나 기초지식을 높이는 동시에 실제의 현상을 자세하게 관찰하여 그 차이를 알아차릴 수 있는 통찰력이 필요하다. 문제를 인식하면 '왜 그럴까'라는 의문을 제기하고 '더 좋은 방법은 없을까'하고 고민하는 자세가 반드시 필요하다.

문제의식을 갖는다는 것은 창조의 출발점이며, 개발의 첫걸음이라고 할 수 있다. 문제의식을 갖춘 사람은 성공하기 마련이며 문제의식이 풍부한 회사는 발전한다. 문제를 창조적으로 해결하는 힘은 창조적인 환경과 능력에서 비롯된다.

15

"생각하는 방식을 바꿔라"

우리는 하루에도 수많은 생각 속을 헤엄치며 살아간다.

'아, 배고파. 뭐 먹지?' 같은 본능적인 욕구부터 '내 인생은 어떻게 변할까?' 같은 심오한 문제들까지 생각의 연속이다. 그런 생각이 생각에만 그친다면 '무용지물'이다. 그것을 실체화시킬 때에야 비로소 디자인이 발전이란 것을 할 수 있다.

의문을 갖는 것은 어떠한 것을 보고 생각을 하는 행위에서 파생되는 것이다. 예를 들어 우리가 늘 사용하는 컴퓨터 키보드가 있다. 각각의 키들이 즐비하다. 이제껏 그다지 큰 불편함은 못느끼며 사용했지만, 불편하게 사용하는 이가 있지 않았을까?

그렇다.

왼손잡이는 사용하기 불편하게 기능키들이 오른쪽에 몰려 있다.

우리가 사고할 때 범하는 잘못 중에서 제일 안 좋은 것이 '같은 실수 반복하기'다. 한 번 길들여진 사고방식에서 벗어나지 못하면 늘 하던 버릇대로 그릇된 생각에 갇히게 된다. 동그란 것 하면 공을, 네모난 것 하면 컴퓨터 모니터를, 세모난 것 하면 트라이앵글을 떠올린다. 그런데 과연 그 물체에는 그런 모습만 있을까?

여러 각도에서 한 번 생각해보자.

보는 각도에 따라 동그라미로도, 사각형으로도 보이는 물체는 어떤 것이 있을까? 왜 모든 바퀴는 동그랄까? 네모거나 세모면 어떨까?

보는 각도에 따라 달리 보이는 물건들이야 쉽게 찾을 수 있을 것이다. 원통은 정면에서 볼 때는 사각형이나 위나 아래에서 보면 동그랗다. 바퀴가 동그란 이유는 무엇보다 효율성 때문이다. 사각형의 바퀴가 과연 잘 돌아갈 수 있겠는가? 무엇이든 사물을 다각도에서 바라보는 습관은 좋은 것이다.

□ 사이드 미러에 고급스러운 액자틀을 붙여
 정면도 응시해야 하지만 후방의 중요성도 강조한
 위트있는 디자인

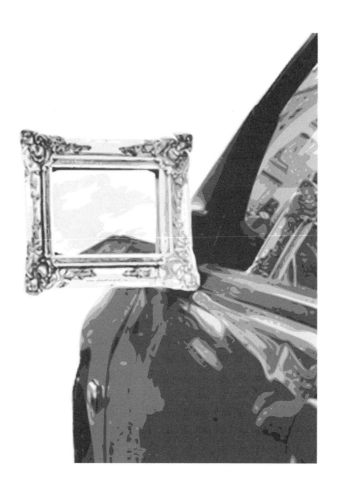

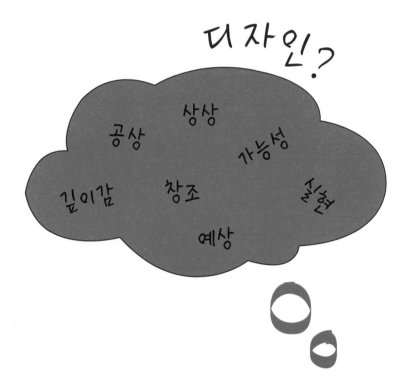

16

"공상+상상=디자인"

예전에 만화나 영화에서 보던 뜬 구름 잡는 이야기가 오늘날에는 현실이 되고 있다. 유일한 개념은 아니지만, 디자인의 창조성은 공상과 상상력에 크게 의존한다. 공상은 실재할 수 없는 이미지와 연관되며, 상상은 실재 세계와의 관계를 기반으로 어떤 것을 생각하는 마음의 작용이다. 따라서 건축가의 상상력은 아직 이루어 지지 않은 어떠한 것을 미리 생각해 보는 디자인 구상의 한계에 영향을 미치며, 공상은 상상력의 폭을 더욱 증대시키는 역할을 한다.

폭 넓고 깊은 상상력은 디자인 구상의 한계를 넓혀 줄 수 있으며, 그렇지 않은 상상력은 디자인의 한계를 가져온다. 또한 건축에 있어서 디자이너의 상상력은 기술적이고 실무적인 지식을 기반으로 할 때 실현 가능성을 가진다. 포괄적인 디자이너의 상상력은 기술적이고 실무적인 상황을 염두에 둠으로써 그 상상력의 실현 가능성을 향상시킬 수 있으며, 이를 기반으로 더욱 더 무한한 상상력을 전개할 수 있다. 건축 디자이너의 상상력은 훌륭한 디자인 수단으로 활용될 수 있으나, 만약 그렇지 않다면 이는 상상이 아닌 공상의 차원에 불과할 것이다.

프로젝트를 수행하는 도중에 이와 관련되는 매우 창의적인 실재 공간의 형식을 생각해 낸 디자이너가 있다고 가정하자. 생각해 낸 창의적인 공간이 현실적으로 실현 가능한 것이거나(물론 시간적인 제약이 따르겠지만) 이를 실현하기 위하여 집념을 가지고 새로운 방법을 탄생시킨다면, 그리고 주어진 환경에 적합하거나 공간의 형식에 적합한 새로운 용도를 설정한 경우라면 매우 훌륭한 디자이너의 상상력으로 만들어진 결실이라 할 수 있겠지만, 그렇지 않다면 언젠가 실현시킬 수 있는 가능성을 가진 잠재적인 계획안이거나 전혀 그렇지도 못한 공상에 불과하다.

만약 위의 조건들을 전혀 충족시키지 못하는 디자인이라면 디자인 실무에 관한 지식이 없거나 디자인에 대해서 아는 바가 없는 사람들이 생각한 결과와 다름이 없을 것이다.

반면, 디자인에 대해서 전혀 모르는 상태에서 발휘한 상상력은 기존의 기술자가 가

진 경직된 사고의 상태를 벗어나 자유로울 수 있으며, 그 결과 창의적인 결과물을 도출해 내는 경우가 있다. 전문가로서 이미 경험한 것들과 지식들로 인해 무한한 가능성이 경직된 범위 안에 갇혀버릴 수 있기 때문에 때에 따라서는 이처럼 전문가적인 사고에서 벗어나 자유로운 상태에서 상상해 보는 것이 더욱 바람직한 결과를 낳을 수도 있다는 것이다. 자유로운 사고를 가진 다른 분야의 예술가들이 제안하는 디자인들 중에는 간혹 이러한 예들을 찾아볼 수가 있다.

디자인은 고객과 사용자 그리고 주변 환경 등 다양한 측면에서 생각해야 한다.

여기서 디자이너의 상상력의 정도는 현재 눈으로는 볼 수 없으나 이미지로 그려볼 수 있는 형태의 다양한 가능성과 관련된다. 창의적인 디자인을 구현할 수 있는 디자이너의 능력은 공상이 풍부한 상상력을 동원할 수 있는 능력과 이를 실현할 수 있는 능력을 의미한다고 볼 수 있다. 연극을 총 지휘하는 연출가는 작가의 상상력에 기반을 둔 시나리오를 바탕으로 시나리오 속에 등장하는 무대의 배경과 배우의 분장이나 연기 등을 구상한다. 작가의 상상력에 연출가의 상상력이 더해져 다시 태어나는 과정에 있어서 연출가의 창조적인 능력이 필요한 것처럼, 디자이너의 창조적 상상력을 통하여 디자인 작품으로 태어나게 된다. 디자이너의 상상력과 창조력은 지속적인 관심과 훈련을 통하여 학습될 수 있다. 따라서 디자인을 공부하는 기간 동안에 이러한 능력을 증진시키기 위한 지속적인 학습을 통하여 디자이너로서 성장할 수 있는 가능성을 열어 놓는 것이 중요하다. 그리고 이와 함께 이러한 상상의 결과에 대하여 지속적인 연구와 관심으로 합리적이고 현실적인 문제해결 과정을 도출하고, 객관적인 현상으로 드러내 놓을 수 있도록 노력하는 것이 필요하다.

디자이너의 특성

자신의 판단을 믿는다 타인의 의견을 존중할 줄 알지만, 남의 생각에 좌우되지 않고 자기 주장과 판단으로 결정한다.

대담하면서도 소심하다 무의미한 걱정을 하지 않고 의미가 있는 것에 대해서 고민한다.

현실적이다 공상, 상상도 풍부하지만, 현실을 잊어버리지 않는다.

독립심이 강하다 무엇이든 타인에게 의지하지 않고 독자적으로 생각한다.

문제중심적이다 사물을 자기중심적으로 보는 것이 아니라, 문제를 중심으로 생각한다.

장기계획을 세운다 눈앞의 일뿐 아니라, 장기간에 걸친 계획을 즐겨 세운다.

다면적인 행동을 취한다 때로는 신중하게, 때로는 적극적으로 행동의 변화가 풍부하다. 또한 행동의 범위도 넓어서 사고의 네트워크도 무한하다.

인생을 즐긴다 인생을 즐겁게 보내는 경향이 강한 사람일수록 생각에도 여유가 있다. 그 여유야말로 창조를 발휘하게 하는 기반이 된다.

디자이너의 특징

논리적이다　　비논리적 사고도 중요하지만, 그것도 또한 논리적이지 않으면 안된다. 아무리 좋은 아이디어라도 정확한 형태로 만들기 위한 절차가 가능해야 한다.

신비로운 경험을 인정한다　　좀처럼 있을 수 없는 특이 체험을 인정한다. 그것이 어떤 힌트가 될 수 있기 때문이다.

타인을 평등하게 취급한다　　자기만이 디자이너라는 식으로 자만에 빠지지 않는다. 디자인이 부족하거나 더딘 사람이라도 평등하게 대할 줄 알고 많은 사람의 다양한 의견을 경청하려고 한다.

사고전환이 빠르다　　수많은 아이디어를 빨리 내놓을 수 있다. 즉, 사고의 속도다. 예를 들어 '커피 잔의 새로운 사용법'이라는 질문을 던져놓고 일정시간 내에 내놓는 아이디어의 수를 비교해 보면 알 수 있다.

정보의 내용을 중시한다　　정보를 평가함에 있어 그 출처와 내용을 구별하고, 내용을 중시해서 판단한다.

선배다운 태도를 취한다　　후진을 양성하는 입장에서 자만하지 않고 친절하게 지도할 마음을 가지고 있다.

□ 〈아이들을 위한 친환경 실로폰 체어〉, 2007, 김대성

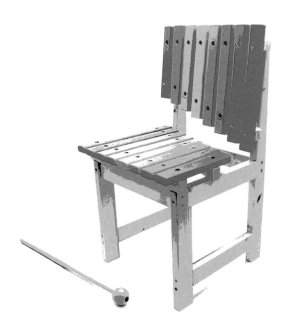

17

"창의력은 게임이다"

초등학교 국어 교과목을 보면 말하기, 듣기, 읽기, 쓰기로 되어 있다.

말하고 쓰려면 먼저 생각해야 하는데 왜 생각하기는 없는 것일까?

우리는 초등학교부터 대학을 졸업할 때까지 창의성을 정규교과목으로 배운 적이 없다. 좋든 싫든 네 가지 혹은 다섯 가지 답안 중 하나의 정답을 선택해야 한다. 이런 교육에 익숙해지면 창의성은 자신도 모르는 사이에 수그러들게 된다.

1 더하기 1은 논리적으로는 2가 맞다. 그러나 실질적으로는 3도 되고 10도 되며, 마이너스도 될 수 있다.

바로 이것이 창의적인 사고다.

논리적인 답은 하나밖에 존재하지 않지만, 창의적 사고로는 답이 무수히 많다. 이런 창의적 사고를 너무 쉽게 생각하거나 반대로 어렵게 여기는 잘못된 인식을 갖고 있다. 창의력은 박사나 연구원에게만 필요한 것이 아니라 우리 모두가 살아가는 데 없어서는 안 될 중요한 능력이다. 창의력은 영어 단어를 외우듯 공부하는 것이 아니라 마치 게임을 하듯 즐기며 키우는 것이다.

18

"오감을 이용하라"

눈에 보이는 것이 다가 아니다.

디자인은 오감이다. 오감은 보고, 만지고, 냄새 맡고, 맛보고, 듣는 것이다. 이 다섯 가지 감각은 생활하는 데 있어 필수조건이기도 하지만, 디자인의 필수이기도 하다. 디자인에서도 '오감을 종합한 체험'을 느끼는 것이다.

동물은 위험천만한 자연 속에서 살아가면서 오감을 본능적으로 종합하여 사용한다. 사람은 안 그런가? 사람도 마찬가지다. 보다 안전한 건축 공간 속에 살면서 비록 다른 감각들이 퇴화된 듯이 보이지만, 사람 역시 다섯 가지의 감각을 항상 종합하면서 자신의 공간을 만들어 살고 있다. 또한 오감을 자극함으로써 집중력, 창의력, 기억력 등의 능력을 무한대로 개발할 수 있고, 그 결과로 인간은 더 많은 일을 효율적으로 훌륭히 해낼 수 있다.

이와 관련해 동양에서도 예부터 색(色), 성(聲), 향(香), 미(味), 촉(觸)의 다섯 가지 외부 자극으로 인해 몸과 마음에 변화가 일어나는 것에 주목하고, 이러한 변화가 뇌의 활력으로 이어지도록 하는 데 관심을 가져왔다. 한편에선 우리가 매일 밥 먹고, 공부하고, 일하고, 놀고, 움직이는 것이 모두 오감을 자극한 결과인데, 굳이 따로 오감을 통해 디자인할 필요가 있겠는가 하고 생각하는 사람들이 있을지도 모르겠다. 그러나 현대사회를 살아가는 우리의 감각은 건전하지 못한 자극, 조화롭지 못하고 편향된 자극에 의해 그 건강성을 잃어가고 있다.

따라서 감각의 건강성을 일깨우고, 때로는 잠들어 있는 감각을 깨울 수 있는 '오감 디자인'이 필요한 것이다.

치료 방법 중 하나인 멀티 테라피 시스템(Multi Tehrapy System)은 영상치료, 음악치료, 컬러치료, 향기치료, 이 네 가지 방식이 한데 결합되어 상호 복합적으로 작용하는 것이다. 심신에 긍정적 영향을 미쳐 스트레스를 해소하여 감정 조절, 신체 리듬 복원, 집중력 향상, 면역체계 증진 및 향상을 목적으로 하는 대체의학 시스템이다.

19

"문제풀기"

01 안 된다는 생각 대신 긍정적인 사고방식을 훈련하라.

02 동요하지 말고 마음의 평정을 유지하라.

03 남의 충고에 마음을 열어라.

04 문제를 극단적으로 생각하지 말아라.

05 후회만 하지 말고 현재 상황을 냉정히 생각하라.

06 계속 생각하고 아낌없이 열정을 쏟아라.

07 문제를 대하는 자세가 문제보다 더 중요하다는 것을 깨달아라.

08 '만약'만 생각하지 말고 '어떻게'를 생각하라.

09 해결하려는 시도를 결코 포기하지 말아라.

10 자신을 얕보지 말아라.

20

"큰 것은 작게, 작은 것은 크게"

실물을 그대로 축소시켜 재현해놓은 것들을 보면 사람들은 생각지도 못한 신기함을 느낀다. 게다가 실물과 거의 흡사할 만큼 정교하다면 그 물건에 탐혹된다.

세상에는 존재하는 물건을 단지 '축소한다'는 디자인 발상만으로 대중을 사로잡는 아이템을 시장에 내놓은 사람들이 이미 존재한다. 그들에게는 뭔가 특출난 능력이라도 있었던 것일까?

결코 그렇지 않다.

당신도 그러한 능력을 계발할 수 있다.

바로 큰 것은 작게, 작은 것은 크게 보는 것이다.

에펠 탑을 내려다보고 있다고 상상해 보자. 거대한 에펠 탑이 작아지니 더욱 신선하고 앙증맞게 느껴진다. 이렇게 작아진 것을 열쇠고리로 만들어 늘 가지고 다니면 어떨까?

이러한 생각을 구체화하는 동안 당신의 창의력 또한 발달하게 되는 것이다.

파리의 외곽 상업지구 라데팡스에 세워진 세자르(César Baldaccini)의 조형물 '엄지손가락'을 본 적이 있는가. '엄지손가락' 주변에 사람이나 건축물이 없다면 보통의 엄지손가락과 무엇을 다르게 느끼겠는가. 세자르의 '엄지손가락'은 거대하게 만들어졌기 때문에 더 유명해 진 것이다.

21

"생각하기 전에 삽질부터 해"

머릿속에는 항상 아이디어와 디자인들이 떠오르고 사라지길 반복한다. 하지만 '어떻게 만들지?', '언제 시작하지?'라며 망설이느라 디자인은 손도 못댄다.

막힐 것을 우려하지 말고 무작정 손부터 움직여본다.

시작부터 망칠 것을 미리 두려워해서는 안 된다. 처음엔 전혀 감이 안 잡히더라도 계속 손을 움직이다 보면 뭔가 보이기 마련이다. 처음부터 어떻게 할지, 어떤 과정을 거칠지만 분석하다가는 아무 것도 만들어내지 못한다. 그렇다고 아무 준비도 없이 시작만 하는 것도 능사는 아니다. 손을 움직이기 전에 결과와 동기를 가져야 한다.

무엇을 완성하려는지, 어떤 목표를 갖고 있는지, 어떤 '그림'으로 마무리할지에 관한 마인드맵은 이미 머릿속에 그려두어야 한다.

군대에서 항상 하는 말이 있다.
"생각하지 말고 삽질부터 해!"
역시 군대다운 말이다. 그러나 그렇게 틀린 말도 아니다. 깊은 생각은 오히려 디자이너에게 악영향을 줄 수 있다. 생각만 하다가 결과물을 못 만드는 경우가 많기 때문이다.

디자인된 아이디어는 실천하지 않으면 허상에 불과하다.

22

"右惱: 우뇌"

대부분 사람들은 일상생활에서 주로 왼쪽 뇌를 사용한다. 왼쪽 뇌는 주로 인식, 이성적 판단, 분석, 계획 등을 담당한다. 감정적이고 예술적인 오른쪽 뇌는 무한한 잠재력이 있음에도 불구하고 평소에 제대로 활용하지 못하고 있다. 사람들이 주로 쓰는 왼쪽 뇌의 용량이 1층 건물이라면 오른쪽 뇌는 5층 건물에 해당할 만큼 크다고 한다. 따라서 오른쪽 뇌를 얼마나 더 많이 사용하느냐가 디자인의 비결일 수도 있다.

오른쪽 뇌로 창의력을 발휘하는 것은 크게 3가지 단계를 거친다. 결론·시작·절제다. 글을 쓰는 사람이라면 글을 쓰는 목적과 동기를 분명히 한 다음 무작정 쓰기 시작하라. 글이 완성되면 삭제할 것을 과감하게 삭제해 버려야 한다. 이런 식으로 작업을 하다 보면 어느새 오른쪽 뇌는 자유를 얻은 듯 날렵해진다.

어릴 때부터 왼손과 왼발(왼손잡이인 경우는 오른손과 오른발)을 많이 사용해 놀이를 하면 오른쪽 뇌를 발달시키는 데 도움이 된다. 그렇다면 평소에 오른쪽 뇌를 발달시킬 수 있는 방법은 무엇일까.

첫째, 좌우 신체를 균형 있게 사용한다. 잘 쓰지 않는 쪽의 신체를 많이 사용하도록 노력한다. 둘째, 비논리적인 상상이나 공상을 한다. 만화에서나 볼 수 있는 상상이나 공상을 논리적이지 않다고 무시하지 말자. 현재의 지식을 뛰어넘을 수 있도록 항상 사고를 열어 두자. 셋째, 감각훈련을 한다. 다른 사람과 이야기할 때 논리적인 데만 신경쓰지 말고 다른 사람의 감정과 사고방식을 느끼기 위해 상대방과 시선을 맞추거나 주위에 있는 색, 공간, 향기, 감정 등에 주의를 기울인다. 넷째, 정서함양 훈련이나 감정극복 훈련을 한다. 분노나 고통 통제훈련을 받은 아이들은 폭력, 약물중독, 임신 등의 청소년 비행을 저지를 확률이 낮아진다. 다섯째, 예체능에 시간을 투자한다. 현대사회에서는 정서적이고 감정적인 측면이 무시되고 있다.

23

"매일 새로운 질문을 던질 것"

디자인하는 일은 문제를 해결하는 일이다. 문제만 잘 파악해도 그 속에 숨어 있는 답이 보인다. 과학자들도 어떤 문제든 답은 있다고 믿고 풀려고 들면 그 문제가 달리 보인다고 한다. 이미 답 쪽으로 반은 다가가 있다는 것이다.

내게 아이디어가 있다고 믿어라!

길을 걸으면서도, 밥을 먹으면서도, 목욕을 하면서도. 무엇을 하든 질문을 던져라. 질문을 할 때 당신은 뭔가 새로운 것을 발견할 것이다.

적극적인 질문은 곧 능동적인 듣기로 이어진다. 올바르게 듣는 태도는 핵심내용이나 의문사항을 메모하였다가 물어보는 습관으로 다져진다. 이런 선순환은 문제를 정확하고 쉽게 해결하는 힌트가 된다.

□ solovyovdesign [뇌 모양의 전구]

24

"웃는 당신이 디자이너다"

유머와 창조력은 절친한 친구 사이다. 심각한 사람들에게서는 아이디어가 절대로 나오지 않는다. 일할 때 재미를 느끼지 못한다면 인생을 낭비하고 있는 것이다. 우선 마음을 즐겁게 해라. 그러면 저절로 아이디어가 떠오른다. 유머가 풍부해지면 공포감이 사라지고 의욕이 생기며 피로감도 잊게 된다. 그래야 능률도 오르고 창의력도 생기는 법이다.

엉뚱한 디자인이라고 비웃음을 당하더라도 '그건 어디까지나 당신의 생각이고, 내 생각은 다르다'는 자세가 필요하다.

유머는 상상력을 촉진시켜주는 삶의 청량제 역할을 한다.

상상력이나 창의력, 유머도 훈련에 의해 얼마든지 풍부해질 수 있다. 유머를 구사하는 것보다 더 훌륭한 창의력 훈련은 없다. 특히 디자이너라면 매일 웃어라. 그러면 매일 머릿속에서 새로운 생각들이 떠오른다. 디자이너는 문제가 해결되어가는 즐거움에 웃어야 하고, 언제나 상큼하게 남으려고 발버둥을 쳐야 한다.

□ 일본의 맨홀 뚜껑 디자인

25

"나를 갖기 위한 10가지 습관"

스스로 창조적 행동을 훈련함으로써 디자인을 향상시키는 방법이다. 이것은 기존의 습관에서 탈피해서 새로운 습관을 형성시켜 나가는 것으로서, 자신의 감정적인 측면과 지적인 측면을 충분히 통제하는 것이 필요하다.

01 난관에 부딪혔을 때 용기와 자신감을 가지고 끈기 있게 대처할 것

02 자기뿐만 아니라, 타인의 아이디어에 개방적이고 수용적일 것

03 실패를 두려워하지 말고 모험을 거는 태도를 가질 것

04 경직된 사고 패턴을 버리고 새로운 시각을 가질 것

05 흥미가 없는 분야에도 관심을 가질 것

06 자기 분야의 최신 정보에 민감히 대처할 것

07 창조성을 계발시킬 만한 취미를 가질 것

08 자신을 알고 이해하도록 노력할 것

09 미묘한 측면도 잘 관찰할 것

10 항상 노트를 들고 다닐 것

26

"악으로 깡으로"

깡?

어감처럼 무모한 행동이나 과도한 만용이 아니다.

깡은 리더들의 패기와 용기, 그리고 배짱이다.

하늘이 무너져도 솟아날 구멍이 있다고 생각할 수 있는 든든한 마음, 그러한 넉넉한 마음가짐에서 깡이 나온다. 자신이 맡은 일을 끝까지 밀어붙이는 힘, 그리고 막중한 임무를 감당할 만한 힘을 말한다.

어떤 디자이너는 너무 예민해서 누군가가 비난을 하면 바로 시들어버린다. 그런 비난은 그 디자인을 두려워하는 맘을 대신한 것이라고 무시해버려라. 또 세상에 나쁜 디자인은 없다고 맘을 다잡아라.

쏟은 우유 앞에서 울지 말고 쏟아진 우유로 뭘 할지 아이디어를 내라. 아니면 쏟아지지 않는 용기를 개발하든지.

디자인을 너무 많이 했다고 비난할 사람은 이 세상에 없다.

무조건 많이 해라.

깡이 없는 디자이너는 디지털 시대를 이끌어 갈 수 없다.

□ 망치모양의 오프너

27

"무궁무진한 재료"

투명한 것을 이용한다, 딱딱한 것을 이용한다, 물렁한 것을 이용한다, 싼 것을 이용한다, 쓰레기를 이용한다, 무게를 바꾼다 등 이리 저리 돌려 보고 여러 방법으로 이용해 본다.

주변에서 손쉽게 볼 수 있는 재료들을 색다르게 이용한다면 얼마든지 새로운 아이디어를 창출할 수 있다.

우리가 입고 있는 옷의 재료가 반드시 천이어야 한다는 규정은 없다. 이색적인 패션쇼를 보면 디자이너가 선보인 의상의 재료는 천이 아닌 과일, 초콜릿, 종이, 플라스틱 등 기존의 상식을 과감히 던져버린다. 디자인에 있어 재료는 큰 비중을 차지한다. 디자인의 결과물로 보이는 재료는 디자인의 완성도를 좌우하기도 한다. 따라서 디자이너는 새롭게 태어나는 신소재에 관심을 갖고 아직까지 접해 보지 못한 분야의 재료까지도 찾아봐야 할 것이다.

자동차 안을 채우는 부품 재료, 공장이나 농장에서 쓰이는 도구 재료 등, 흔히 볼 수 없는 곳에서 재료를 찾는 방법도 필요하다. 공장에서 사용하는 기계, 부품, 재료 등 기존에 흔히 보지 못한 재료를 눈여겨 봐야 한다.

고물상에 가는 것도 좋은 소재를 찾는 방법이다. 그곳엔 주로 분해된 것이 많다. 깨진 병들을 모아 철망으로 감으면 멋진 전등갓으로 재탄생한다. 또한 디자이너라면 재료를 개발하는 것도 잊어서는 안 된다. 원하는 소재를 직접 개발해 보는 것도 흥미로운 작업이다.

제품을 보고 재료를 연상하지 말고, 재료를 보고 제품을 찾아라.

MATERIAL

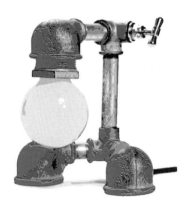

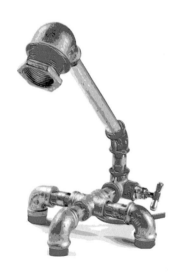

□ 〈수도 배수관을 이용해서 만든 스탠드〉, Desk lamp

28

"새로운 용도를 찾아라"

돼지에게 진주는 '먹지 못하는 쓸데없는 물건'에 지나지 않는다. 그저 돼지에게는 구유 속 밥이 최고다. 돼지가 쓰임새를 아는 물건이라고는 먹는 것밖에 없다.

아무리 멋진 보석이거나 세상을 뒤집을 기계일지라도 그 쓰임새를 모르면 헛일이다. 운전을 전혀 못하는 사람에게 세단을 주면 뭣하겠는가? 쓸데없이 사고만 일으킬 뿐이다. 결국 돼지에게 값비싼 진주를 던져 준 꼴밖에 안 되는 것이다.

이와 정반대로 새로운 용도를 발견함으로써 디자인의 값어치를 한층 높이는 사람들이 있다. 그들은 '구유 속의 밥을 진주의 가치'로 끌어올릴 줄 아는 사람이다.

지금은 구두, 지갑, 바지, 가방 등 패션뿐 아니라, 생활용품에 흔히 사용되는 지퍼도 한때는 돼지에게 던져진 진주와 같은 천덕꾸러기 신세였다. 미국의 직공이었던 저드슨(Whitcomb L. Judson)이 군화의 끈을 매는 불편함을 덜기 위해서 발명하였으나 흉측한 모양새로 그 당시에는 흥미를 끌지 못했다. 30년 후 양복점 주인인 쿤모스가 옷에 맞게 고안하였고 굿리치(Goodrich Co.)사가 디자인하면서 오늘날의 영광을 맞게 되었다.

희대의 디자인적 생활용품으로 끌어올린 것은 같은 물건을 다양한 시선으로 보고 연구해 새로운 디자인으로 탄생시킨 이들의 독특한 시각이다.

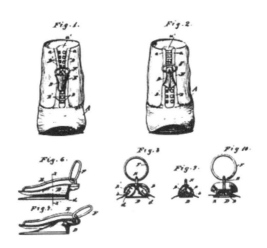

□ 저드슨이 발명한 지퍼의 도안

□ 지퍼만을 이용한 필통, 2003

29

"질보다 양"

'초보 야구선수도 여러 번 연습하면 홈런을 칠 수 있다.'

이 말은 '소발에 쥐잡기'식의 우연성을 의미하는 것이 아니다. 오히려 꾸준히 연습
하다 보면 홈런왕이 될 수 있다는 숨은 뜻이 있다.
디자인도 마찬가지다.

생각하는 법을 꾸준히 훈련하고, 디자인의 양을 쌓아가다 보면 저
절로 디자인의 힘이 커지게 된다.

실제로 역사적으로 위대했던 많은 디자이너들은 모두 대단한 수집광이었으며, 또
한 엄청난 양의 아이디어를 소유한 사람들이었다.

30

"사물을 보는 방법"

자신이 사물을 어떻게 보고 있는지 반성하면서 점검해 보자.

우리 앞에 쓰레기통 하나가 있다고 가정한다. 그 쓰레기통을 바라보는 시각은 물론 사람마다 다를 것이다. 그 차이를 단계화해서 구분해 보면 다음과 같은 유형이 나올 수 있다.

01 사물의 종류와 모양을 본다.

02 작은 부분을 세밀하게 살펴본다.

03 승화되어 있는 생명력을 본다.

04 사물을 통해 연관된 사람들을 본다.

05 모양과 생명력의 상관관계를 본다.

06 생명력이 뜻하는 그 의미와 사상을 본다.

07 어떻게 움직이는가를 본다.

08 사물을 매개로 하여 다른 세계를 본다.

쇠는 안 쓰면 녹슬고, 고여 있는 물은 흐려지며, 게으름은 정신의 활력을 앗아간다.

레오나르도 다빈치

31

"부정적인 생각을 버려라"

불가능이란 없다.
나도 할 수 있다는 신념을 가지고 모든 일에 임하라!

천재와 바보는 백지 한 장 차이일 뿐이다. 노력하면 얼마든지 해결해 나갈 수 있다. 무슨 일이든 어렵게 생각하는 사람들이 있다. 세상 일은 원래 복잡하게 돌아가기 마련이라지만, 그렇게 복잡하게 볼 것은 아닌데 …

문제가 닥치면 일단 단순하게 보자.
긍정적인 사고방식과 더불어 우리의 '창의력'을 키워 줄 수 있는 것.
'쉽게 생각하기'다.
'쉽게 생각하기'하면 바로 떠오르는 이야기가 있다. 우리의 언어 습관 중에는 아주 부정적인 표현이 있다.
"아파 죽겠어", "배고파서 죽겠어", "치사해 죽겠어", "먹고 싶어 죽겠어" …
뭐든 좀 지나치다 싶으면 달라붙는 단어 '죽겠다'다. 그 의미가 진정 죽음으로 가길 원한다는 것이 아니라는 것은 안다. 그러나 긍정적인 사고방식에는 지극히 테클을 가하는 단어이지 않는가.
우리의 사고방식은 그렇게 긍정적 형식은 아니다. 대부분 적당한 긍정과 적당한 부정이 혼재되어 있다. 그러나 창의력이 필요한 디자이너에게는 아무리 힘들어도 다시 일어나는 긍정적인 사고방식이 필요하다. 하루에도 수없이 '죽겠다'를 달고 사는 사람들은 다시 한 번 생각해 보아야 할 판이다. 하늘이 무너져도 솟아날 구멍은 있다고 하지 않는가. 어두운 환경에서도 꿋꿋이 버티고 결국 성공을 거머쥔 인간승리가 매체를 타고 이목을 받기도 한다. 그들은 가진 게 없으니 잃을 것도 없어 두려움 없이 일어설 수 있었다고 웃어넘긴다. 결코 쉬운 일이 아니었음은 누구나 아는 사실이다.

32

"난 할 수 있어"

히딩크는 왜 한국 축구에서 체력과 자신감을 강조했을까?

축구의 승부는 개인기, 전술, 체력, 자신감, 용병술로 결정된다고 볼 수 있다. 하지만 한국은 2002년 월드컵을 치르기 전만해도 세계적인 강호에 비해 모든 면에서 뒤졌다. 이런 상태에서 어느 팀과 맞붙는다 해도 한국은 패자가 될 수밖에 없었다. 히딩크는 단기간 내 우위를 확보할 수 있는 요소를 강화해야 했다. 필승 카드로 단기간에 세계의 벽을 넘어설 수 있는 체력과 자신감을 택했다. 명감독의 용병술과 함께 선수들이 체력과 자신감에서 우위를 보인다면 강호들과의 격차는 그만큼 줄어든다. 게다가 개최국인 한국은 현지 적응할 필요가 없는 홈 어드밴티지를 누릴 수 있어 승산은 상당히 높아진다. 히딩크 감독이 체력과 자신감을 강조할 수밖에 없었던 이유가 바로 이 때문이다.

인간은 거울에 비친 자신의 모습을 보고 자기 스스로에 대해 평가하게 된다. 마음의 거울 속에 비친 자신의 모습이 긍정적일 때 스스로에 대한 자신감이 생기게 된다.

디자이너는 자기 자신에 대해 긍정적으로 생각할 수 있어야 한다.

그래야 사소한 실패나 어려움에도 불구하고 호기심을 가지고 디자인하는 과정에서 승리하게 되는 것이다.

33

" 자신감을 갖기 위한 방법 "

01 남이 아니라 어제의 자기 자신과 경쟁하라.

02 마음에 떠오르는 훌륭한 생각들을 '불가능하다'고 묵살하지 말아라.

03 완전한 사람으로 가장하지 말고 불완전한 사람임을 받아들여라.

04 어제의 잘못에 대해 자신을 용서하라.

05 바꿀 수 없는 현실(목소리, 신장 …)은 받아들여라.

06 가치 있는 대외적인 일에 책임을 맡으라.

07 '성공할 수 있다'고 말하라.

08 모든 일에 앞장서도록 노력하라.

09 주위 사람들을 사랑하는 마음을 가져라.

34

"아무거나 버리지 마라"

디자이너는 함부로 버리지 않는다.

디자인은 머리와 손으로 만드는 것이다. 못쓰게 된 물건은 분해하여 다른 곳에 쓸모가 없는지 조사해 보고 버리자.

못 쓰는 물주전자로 물조리를 만들지 않았는가?

고물상에 가 본 적이 있는가? 정말 다양한 물건들이 널려 있다. 우리가 흔히 일상생활에서 쓰던 것들이 대부분이지만, 온전한 상태로 있는 것은 드물다. 그렇기에 오히려 디자이너에게 보여줄 것들이 더 많은지도 모른다.

찌그러지고, 부러지고, 탈색되고, 고장나고 …

그 물건들은 원형에서 변질되어 여러 가지 형태로 널부러져 있다. 그 속에서 평소에 보지 못했던 모습과 재료들을 발견하게 된다. 고장난 물건이라도 사용자에 따라 쓰임새가 달라지는 것이다.

디자이너가 사용자인 만큼.

□ 김대성, 〈Paper cup〉, 2011

□ 종이컵을 이용한 조명

35

"충고를 귀담아 들어라"

하찮은 디자인이라는 혹평을 듣더라도 침착하게 그 사람의 말을 새겨두면 좋은 아이디어가 나오게 된다.
"이미 나와 있어"
"그것은 안 돼"

가혹한 말 속에 알파를 더하라!

디자인은 인간을 위한 것이다. 나만이 아닌 모든 사람이 공동으로 느껴야 하는 것이다. 물론 모든 사람을 만족시킬 수는 없다.
그러나 디자이너인 만큼 대중이 원하는 디자인을 하는 것은 당연한 일이다. 디자인은 대중이 공감해야 하는 것인 만큼 누군가 불만이나 충고를 하면 귀담아 들어야 하는 것은 당연하다.

□ 포크모양의 오프너와 숟가락모양의 오프너

36

"남보다 먼저!"

디자인을 하다 보면 '나도 생각 했었는데 …'라며 아쉬워해 본 적이 있을 것이다. 생각은 있었으나 남보다 먼저 하지 못했기에 그 자리에 '내 것'이 없는 것이다. 생각은 자유다. 그러나 행복을 가져다 주지는 못한다.

계획과 동시에 실천하라!

현대사회는 정보화 시대다. 더군다나 인터넷의 이용으로 무궁무진한 정보의 흐름이 빨라지고 있다. 정보의 흐름은 디자이너의 주요 바탕이다. 남보다 먼저 생각하고, 남보다 먼저 발견하고, 선수를 치면 내 디자인이 먼저 이목을 받을 것이다. 디자인은 언제나 먼저 느끼고, 그것을 다른 사람도 그렇게 공감하도록 형상화하여 전달하는 행위란 사실을 항상 잊어서는 안 된다.

37

" 아이들한테 배워라 "

세상에는 규칙이 왜 그리 많을까?

아이들은 아직 규칙을 모르기 때문에 그것에서 자유로울 수 있다.

"내가 다섯 살이라면 이걸 어떻게 풀까?"

"주스 용기에는 주스라는 글씨를 왜 그렇게 크게 써 놓았까?"

등등 아이의 시각에서 의문을 가져보는 것이다.

외국어를 배우는 요령 중 한 가지가 어린아이처럼 배우는 것이다. 아이들은 글은 배우지만 말을 배우지는 않는다. 그냥 엄마나 주위 사람이 하는 말을 듣고 흉내내는 것으로 말을 익힌다. 아이들은 자신들이 보는 시각 그대로 보고 믿고 따라 하기 때문에 그것이 무엇을 뜻하는지 배우기 전에는 그 실체를 모른다.

□ 6살 아이가 그린 사마귀

38

"꿈은 이루어진다"

01 불가능하다는 생각에 긍정하지 말아라.

02 어려움 앞에서 낙심하지 말고 끝까지 노력하라.

03 자신의 가능성을 부인하지 말아라.

04 실패할 위험이 있다고 해도 포기하지 말아라.

05 훌륭한 생각을 거부하지 말아라.

06 '남도 못 했는데, 내가 어떻게 해'라는 생각을 하지 말아라.

07 건설적인 생각을 환경 때문에 불가능하다고 결론짓지 말아라.

08 자신이 불안전하다고 해서 장래 설계를 포기하지 말아라.

09 당장 개인적인 이익이 없더라도 밀고 나가라.

10 하나의 목표가 이루어졌다고 중단하지 말아라.

□ 〈한국의 전통 건축물 '동대문'을 재해석해
'팔레트'만을 이용하여 디자인한 작품〉
김대성, 서울디자인위크 2007 모뉴먼트

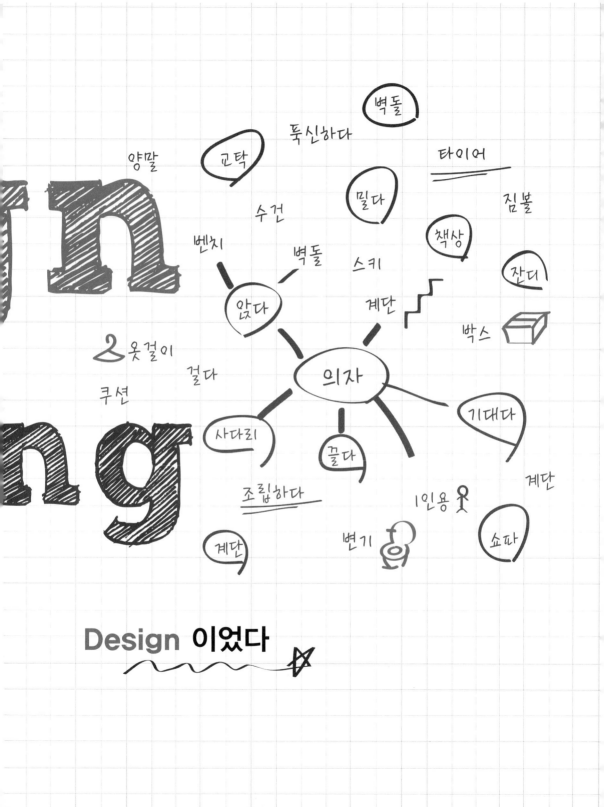

마찰이 없는 디자인 제작팀은 창의적일 수 없습니다. 광고 카피라이터나 아트디렉터는 천성적으로 생각이 자유스럽고 개성이 강하기 때문에 아이디어를 가지고 토론을 하면 논쟁하고 맞서게 됩니다. 그러나 그곳에 서로간의 애정이 없다면 비생산적인 논쟁으로 끝날 뿐입니다.

헤리 M. 자코브(Harry M. Jacobs)

39

"디자인은 이유가 있다"

특이하고 예쁘고 멋있다. 그렇다고 해서 디자인된 것은 아니다.

디자인에는 이유가 있어야 한다.
'왜 이렇게 만들었는가'라는 이유 말이다.

디자인은 무엇인가를 위해 만들어진다. 디자인은 인간에 의해 생겨났기 때문에 인간을 위해 존재한다.

대부분의 디자인은 발상을 위해 오브제를 찾곤 한다. 그러나 우리가 디자인을 함에 있어 조심해야 할 것은 왜 이 오브제를 사용했느냐는 이유다. 그것에 대한 설명이 불충분하다면 그건 단지 접목에 불과하거나 억지일 수 있기 때문이다.

벽걸이용 시계를 만든다고 가정해 보자. 시계는 시침과 분침, 이것을 움직이게 하는 무브먼트만 있으면 시계로 표현되고 작동한다. 운동화에 구멍을 내고 부속품을 조립하면 운동화시계, 냄비에 조립하면 냄비시계 등, 아무거나 접목만 하면 된다. 그렇다면 접목이 디자인인가?

어울리게만 접목하면 좋은 디자인이라 설득할 수 있는가?

그렇지 않다. 그것은 말 그대로 접목일 뿐이다. 디자인은 이유가 있어야 한다. 왜 그렇게 만들었는지에 대한 충분한 이유가 있어야 하고, 사용자나 보는 사람에게 납득이 되어 불편함을 주지 않아야 한다. 특이한 이유는 발상에서 그친다. 물론 디자인하는 데 있어 발상은 매우 중요한 역할을 한다. 그러나 너무 이상적인 발상은 오히려 디자인 요소를 깨뜨릴 수 있다.

40

"디자인 마케팅"

현재 디자인의 역할은 기업의 요구는 물론 소비자의 욕구나 사회적 욕구까지 동시에 만족시켜야 한다. 때문에 디자이너는 마케팅을 잊어서는 안 된다.

오늘날처럼 경쟁이 치열한 상황에서 기업이 성장, 발전하려면 완벽한 마케팅 전략을 바탕으로 보다 좋은 제품을 개발하고 새로운 시장을 개척해야 한다. 그러기 위해서는 끊임없이 유연한 사고와 실험정신으로 제품개발에 노력을 다 해야 됨은 물론, 소비자들이 원하는 변화에 깊은 관심을 가져야 한다.

그런데 여기서 한 가지 유념해야 할 것은, 디자이너가 제품의 외관에 몰두하여 자칫 미(美)에만 신경을 쓰는 경우다. 이 같은 실수는 실용적인 디자인을 놓치기 마련이다.

디자인이란 아름답게 보이려고 노력하는 것도 중요하지만, 대중에게 유용하고 실용적인 제품을 개발하기 위해서 철저히 시장을 조사, 분석하고 예측하여 디자인을 개발하고, 가격, 유통, 판매 촉진 등 여러 가지 환경 변화에 따른 전략을 마케팅적 사고로 연구해야 한다.

이런 마케팅 활동에 있어서 판매 촉진을 위한 디자인의 역할은 필요불가결한 것이어서 그에 따른 디자이너의 임무나 역할이 더욱 더 중요하다.

디자인은 미(美)가 기능을 넘어서는 안 된다.

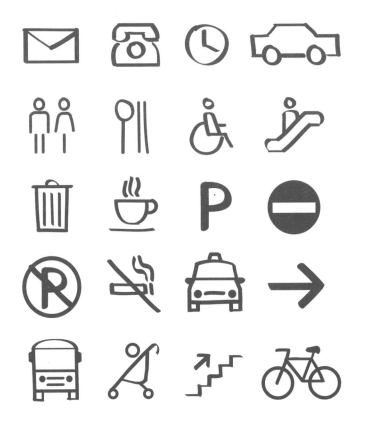

41

"디자인은 곧 언어다"

해외여행을 하다가 길을 몰라 현지인에게 길을 물었는데 잘 알아듣지 못해 애를 먹은 적이 있었다. 이유는 언어가 다르기 때문이다.

그럼, 언어가 같다면 잘 소통할 수 있을까?

같은 언어를 사용하는 사람끼리도 서로 커뮤니케이션에 많은 문제를 보인다.

의사소통에 생기는 문제는 다른 언어뿐만 아니라, 이해가 다르기 때문이기도 하다.

그런데 공공장소에 가면 언어를 몰라도 쉽게 이해할 수 있는 픽토그램을 볼 수 있다. 화장실 기호나 안내표지판 등이 그것이다.

이러한 도식화된 디자인 표지를 보면 이해하는 데 어려움이 없다.

이미지(기호)란 언어(문자)를 대신하는 것이다.

따라서 디자인은 곧 언어다.

그림은 언어의 수단으로 쓰여 왔고, 그 다음에 문자로 발전되어 갔다. 따라서 우리가 보는 디자인된 언어의 종류는 무한대이기도 하다. 디자인은 어떤 한 시대를 이야기할 수도 있고, 방향이나 위험 등 많은 것을 말할 수도 있다.

디자인이 발전함으로써 언어가 갖는 힘은 무궁무진해진다.

42

"Design의 조건"

디자인의 의미와 목적은 인간 생활의 질적 향상에 있다.

디자인을 하는 이유는 바로 인간 생활의 필요나 욕구를 만족시켜야 한다. 따라서 그 시대가 원하는 공통적인 부분을 알아야 한다.

그렇다면 좋은 디자인이란?

일반적으로 좋은 디자인이란 작동이 간편하고 모양도 아름다운 제품을 가리킨다. 특정한 디자인 상황을 이루는 아름다움과 시대적 요구, 기능과 같은 여러 요소와 기술과 지식을 조화시켜 기능이 원활한 제품으로 만드는 것을 말한다.

그렇다면 좋은 디자인의 의미는 언제나 변함이 없을까?

좋은 디자인은 그 시대를 살아가는 인간이 요구하고 필요로 하는 여러 조건을 디자인 작업을 통해 충족시켜 주는 것이다. 좋은 디자인을 하려는 의지는 디자인 활동에서 매우 중요한 기초적 힘이 된다. 따라서 이러한 기초적 조건들이 조화되어 균형이 잡힐 때 디자인으로서 가치를 지니게 된다.

이러한 디자인의 조건은 디자인 활동을 이끌어가는 지도적 원리로서 디자인을 할 때 충분히 고려되어야 한다. 디자인 활동에서는 다섯 가지 조건이 갖춰져 있을 때 바람직하다고 할 수 있다.

무엇(What)을 디자인할 것인가라는 목적에 부합되는 합목적성을 지녀야 한다. 생활을 보다 풍요롭게 하기 위한 아름다움을 창출해 낼 수 있는 심미성, 최소의 비용으로 최대의 효과를 얻고자 하는 경제성, 새로운 것을 창조하는 독창성, 그리고 이 모든 것들이 서로 융합하도록 하는 질서성이 필요하다.

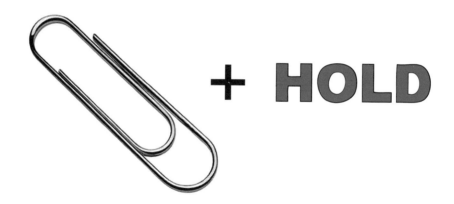

+ HOLD

□ 디자인 매개체 〈클립〉 + 디자인 의미 〈Hold〉

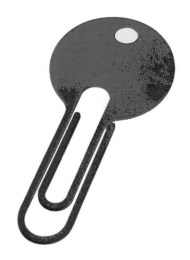

□ 기호 〈열쇠모양의 클립〉

43

"기호학 + 디자인"

먼저 기호학에 대해 설명하자면 기호학은 모든 학문의 기본을 이룬다. 철학, 심리학, 기호학은 3대 기본 학문이라고 볼 수 있다. 철학은 인간의 사상을, 심리학은 인간의 정신구조를, 기호학은 인간이 다루는 모든 상징체의 구조와 사상성을 탐구하는 학문이다. 기호학은 상징체의 창조와 의미작용이 어떻게 이루어지는가를 연구하는 한편, 연구의 대상이 되는 상징체가 어떤 구조로 만들어져 있으며, 어떤 의미를 품고 있는가를 분석하는 것 또한 기호학이다.

기호는 세 가지 기본 요소로 이루어지는데, 그것은 기표(記標), 기의(記意), 그리고 기호(記號) 자체다. 이 중 세 번째 요소, 즉 기호는 기표와 기의가 연합하여 만들어낸 새로운 요소다. 기호를 디자인으로 풀이하면, 기표는 디자인 매체가 될 수 있고 기의는 디자인 매체에 들어 있는 의미, 기호는 디자인 결과물 혹은 그것을 포함한 제반 환경이 된다. 따라서 기호는 눈에 보이는 기표와 눈에 보이지 않는 기의의 결합으로 이루어지는 것이다. 기호가 생성될 때 기표와 기의 사이에 특정한 법칙이 존재하지는 않는다. 다만 그 시대의 사회, 문화적인 상황을 반영한다. 사회, 문화적 상황은 디자인과 밀접한 관계를 맺고 있기 때문에 기호학은 디자인과는 땔래야 땔 수 없는 관계다.

오른쪽에 자신이 원하는 것을 그려보고 그에 대한 이유를 달아 보자. 그 형태가 가지고 있는, 그것이 의미하는 것을 학문으로 설명해 보자. 시대, 디자인, 회화, 느낌, 공적, 경제 등 모든 요소들을 대입하여 디자인적 기호로 재해석하는 것이다.

디자인을 발전시키는 언어의 힘은 가히 상상을 초월한다. 가와노 히로시가 "예술은 기호다. 기호의 기능은 커뮤니케이션이다."라고 했듯이, 기호는 예술을 디자인함으로써 생겨나고, 새로운 방향을 제시하며, 정확한 커뮤니케이션이 되는 것이다.

잘못된 ~~디자인~~은 의사소통을 방해하고
결국 엉뚱한 의미로 전달된다.

확실히 엉뚱한 사람의 행동에는 견딜 수 없는 어려움이 뒤따르게 마련이다. 그러나 나중에 가서야 깨닫게 되는 불균형이란 것은 그것을 위해서 만들어진 것이 아닌 미묘한 사상이 인간 두뇌 속에 들어가 효과를 자아낸다. 그래서 매력 있는 사람들의 유별남이 우리를 화나게 하지만, 한편 유별나지 않은 사람 치고 매력 있는 사람은 거의 없다.

마르셀 프루스트(Marcel Proust)

44

"아끼는 것이 디자인을 빛낸다"

사람은 누구나 자신이 알고 있는 모든 것을 한꺼번에 보여주려는 욕구가 있다. 하지만 제대로 된 창의력을 발휘하기 위해선 아주 많은 것을 '버려야' 한다.
기본적으로 사람들은 내가 하고 싶어 하는 얘기를 모두 들어 줄 만큼 참을성이 대단하지 않다. 혹여 자기가 알던 얘기라도 나오면 더욱 지루해 한다.

사람들에게 창의적으로 의사를 전달하고 싶다면 빙산을 생각하라.

수면 위로 드러난 빙산은 전체의 1/8밖에 되지 않지만 사람들은 그 정체를 잘 알고 있다. 그들이 미처 생각하지 못한, 지금까지 들어본 적 없는 '일부'만으로 전체를 표현할 수 있도록 하라. 하고 싶은 이야기야 차고도 넘치겠지만 최대한의 절제력을 발휘해야 한다.

45

" 디자인을 보면 "
그 나라 사람이 보인다

여행은 그 나라나 도시의 문화를 맛보게 되는 즐거움이 따른다. 문화 중에서 빠질 수 없는 것이 도시 환경이라 할 수 있다. 그곳에 도착하면 가장 먼저 만나게 되고, 여행하는 동안 제일 많이 접하는 게 바로 도시 환경이기 때문이다.

도시 환경에서 큰 비중을 차지하는 건축물은 그 나라의 역사이자 문화 수준이기도 하다. 건축물을 비롯해 자연 환경이나 도시 환경을 보면 그 나라의 디자인 문화 수준도 가늠할 수 있다. 프랑스에서는 작은 간판 하나 설치하는 데에도 많은 규제가 따른다. 반면 우리나라는 규제를 만들고 적용하고는 있지만 아직까지 환경공해라는 시선을 면치 못하고 있다.

나라마다 식사를 위해 차려진 식탁을 본 적이 있는가? 유심히 보면 음식을 담은 식기들의 조화, 먹는 습관이나 예절이 나라마다 다른 것을 볼 수 있다. 이것 또한 그 나라에서 찾을 수 있는 문화 디자인이다.

프랑스에서는 음식을 담아 먹는 접시 밑에 빈 접시를 놓고 그 주위로 수저, 포크, 칼을 가지런히 놓는다. 음식도 나오는 순서가 있고, 식탁 위를 꽉 채우기보다는 단순하면서도 무게 있게 차려낸다.

그리고 또 하나 빠질 수 없는 것이 '분위기'다. 가까운 일본을 보면, 무엇이든 작고 소량이다. 절도 있고 간결하다. 미국은 복잡할 것이 없다. 마치 고픈 배를 채우는 것 외에는 불필요하다는 듯이.

우리나라는 상다리가 휘어지도록 차려놓고도 차린 것이 없어 민망함을 보이는 것으로 안주인의 소임을 마무리한다. 한 상 가득 차려놓고 '남의 것', '내 것' 할 것 없이 한 데 담은 음식을 먹는다.

밥상에 놓인 그릇의 조화나 식사예절은 그 나라의 전통을 대변한다. 쉽게 접할 수 있는 먹는 문화를 겪어보면 그 나라의 디자인적 특색이 보인다.

"경제적이고

기능적이고

단순하라"

디자인은 그저 근사하게만 보이는 것이 아니다.
경제적이면서도 기능적이고 단순해야 한다.

디자인은 경제적이어야 한다.

언젠가 텔레비전에서 금으로 입힌 집을 본적이 있다. 금이라는 고가의 재료로 집을 만든 것이 특이해서 방송 소재로 삼았는지는 모르겠지만, 멋있거나 잘 지었다는 생각은 들지 않았다. 돈을 아무리 많이 들인다 해서 결코 그 집이 아름다운 집이 될 수는 없다. 디자인은 주어진 예산에서 최대한의 효과를 보여줬을 때 근사하게 보이는 것이다. 인생도 그러하듯이 …

좋은 디자인은 기능적이어야 한다.

기능은 단순히 '작동하는 것' 그 이상이다. 인간은 제품의 기능을 쉽게 조작하는 능력을 가진 디자이너다. 기능에는 용도, 상황, 주위 환경, 부산물, 낭비, 그리고 다른 부분의 손상 여부 등이 고려되어야 한다. 디자이너는 자신이 창조해 낸 물건의 관리자이며 자신들이 만든 작업 결과에 따른 이익과 문제점에 대해 책임을 져야 한다.

디자인은 단순하면서도 효율적이어야 한다.

클립은 단순하면서도 뛰어난 디자인의 한 예를 보여준다. 클립은 여러 장의 종이를 한꺼번에 잘 고정시키며 쉽게 끼웠다 뺄 수 있다. 만들기도 쉬워 비싸지도 않고 예쁘다. 이처럼 시대의 기술 수준이 허용하는 범위에서 단순하게 문제를 해결하는 것이 좋은 디자인이다.

47

"Art = Design"

사람들은 흔히 순수미술과 디자인에 많은 차이를 둔다. 특히 예전에는 순수미술을 하면 배를 곯고, 디자인을 해야 먹고 산다고들 했다. 순수미술은 그저 '화폭에 붓으로 그림을 그리거나, 조형물을 만드는 것'이라고 폄하했던 것이다. 그러나 순수미술은 결코 붓으로 그림만 그리거나 망치로 조형물을 만드는 눈에 보이는 것만이 전부는 아니다. 또한 디자인은 계산적이고 절제된 단순한 것만이 아니다.

피카소는 과연 붓 하나로 유명해 졌을까? 물론 아니다. 그가 그림을 잘 그리기도 했지만, 시대를 해석했던 능력이 남달랐던 것이다. 또한 사각형 화폭에 해석한 것을 표현하는 데에 있어 정확한 구도와 공간 활용, 적절한 색채 구성에 의해 작품이 완성된 것이다.

디자인은 그것을 사용하는 데 있어서 편안함과 아름다움을 준다면, 회화는 보는 눈으로 하여금 편안함과 아름다움을 준다. 디자인과 회화는 인간을 위해 존재한다. 다시 말해서 예술은 똑같다는 것이다. 아무리 자신이 잘 그렸다고 만족하는 그림이더라도 그것을 이해하고 인정하는 사람이 없다면 그 작품은 조용히 사라지고 말 것이다. 예전엔 시대가 어려워 실용성에만 치우치던 때도 있었지만, 이젠 시대에 맞춰 등장하는 여러 가지 다양한 현상을 볼 수 있다.

예술은 대중과 함께 하기에 당시의 대중을 잘 읽어야 좋은 작품이 나온다. 화폭에 점 하나 찍어 놓고 '무제'라고 써 놓은 것을 본 적이 있다. 그 그림을 보고 사람들이 무엇을 느끼고 어떤 생각을 할지 궁금했다.

만약 화폭이 사각형이 아니었다면 틀을 벗어나 자연스럽게 표현하려 할 것이다. 흔히 '벗어난다'는 말은 무엇을 의미하는 것일까?

회화도 사각의 틀 안에서 최대한의 구성과 색채의 조화를 표현함으로써 충분히 디자인 요소를 내포하고 있다. 흔히 회화가 '붓'이라면 디자인은 '자'라고 표현한다. 그러나 회화라고 해서 자, 치수, 정확한 선, 계획, 절도 등이 없는 것이 아니며, 디자인이라 해서 붓 터치, 감각적 이미지가 없는 것은 아니다.

디자인이나 회화는 예술이라는 큰 덩어리 안에 두어야지 따로 떼어 놓아서는 안 되는 관계다.

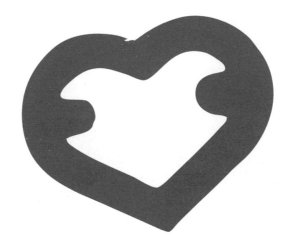

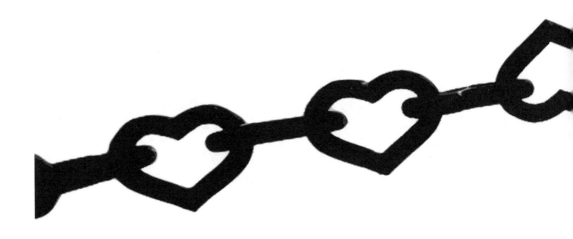

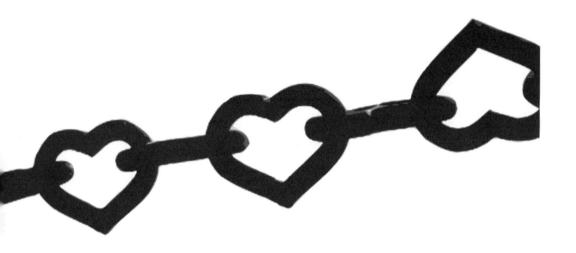

단순한 쇠사슬의 기호를 '하트'의 기호로 변형함으로써
쇠사슬의 의미도 다르게 해석될 수 있다.

현실이란 가장 교묘한 적이다. 현실은 우리가 예상치도 못하고 방어할 준비도 되지 않는 지점에 공격을 선언한다.

마르셀 프루스트(Marcel Proust)

48

" + 해라 "

우리 주변에서 가장 널리, 가장 쉽게 디자인 아이디어를 만드는 방법이 '더하기'다. 그러나 더하기를 응용할 줄 아는 사람은 드물다.

숫자만 더하는 것이 아니고 기능과 기능을 더할 수도 있고, 서비스와 기능을 더할 수도 있으며, 기술과 기술을 더할 수도 있다. 의식적으로 두 가지 사물을 더해보거나 길이, 크기, 무게, 두께, 넓이, 수, 힘, 밝기 등을 늘여 보면 누구도 예상하지 못한 새로운 디자인 아이디어가 떠오를 수 있다.

'더하기'를 하다 보면 재미있는 아이디어가 나온다. 화가 달리(Salvador Dali)는 꿈과 예술을 조합하여 초현실주의를 탄생시켰다. 허친스라는 사람은 자명종과 시계를 결합하여 자명종 시계를 발명했다. 또 어떤 이는 시계에 전자계산기를 더해 시계용 전자계산기를 만들었다. 신발에 바퀴를 달아 인라인 스케이트를 만들었고, 연필에 지우개를 달아 지금과 같은 연필이 되었다.

학생들에게 더하기 기능을 응용해서 만들고 싶은 상품을 적어 보라고 했더니 넥타이와 지퍼를 이용한 지퍼 넥타이, 넥타이와 주스를 +한 이동하며 마실 수 있는 주스 넥타이, 병뚜껑과 슬리퍼를 더한 지압용 슬리퍼 등 수많은 아이디어가 나왔다.

더하기만 잘 응용하면 아이디어는 얼마든지 얻을 수 있다.

우선 자신의 일상과 관련된 것을 더해 보라. 예상치 못한 기발한 아이디어가 떠오를 것이다. 디자인은 하고 싶은데 아이디어가 떠오르지 않는다는 어리석은 생각은 이제 버려야 한다.

49

"– 해라"

01 아무 부분을 지우거나 생략한다.

02 어떤 법칙을 깰 수 있는가 본다.

03 어떤 결과일까 상상해 본다.

04 어떻게 단순화하고 추상화하고 디자인화하고 생략할 것인가를 찾는다.

05 뭔가 부족할 때 그것이 더 좋을 때도 있다.

06 내용에서 무엇인가를 버린다.

07 축소시키거나 더 작게 만든다.

08 어떤 것이 제거되거나 축소되거나 처분될 수 있는가 찾아본다.

소음을 줄인 자동차, 설탕을 뺀 무가당 주스, 선을 없앤 무선 전화기, 물풀에서 수분을 없앤 딱풀 등은 '—'를 이용한 것들이다.

큰 기업이 살아남는 시대에서 빠른 기업이 살아남는 시대로 급속히 이전하고 있다. 큰 것과 작은 것의 싸움이 아니라 빠른 것과 느린 것의 경쟁이다.

질 좋고 싼 + 빠르고 새로운

자신이 갖고 있는 정보, 지식, 경험 등을 없애고 결합하는 과정에서 새로움을 창출하는 것이 창의력이다. 없앤다는 것은 분할한다는 의미이며, 분할은 빼기를 포함하는 것인 만큼 창의력은 빼는 것으로부터 시작한다고 해도 틀린 말이 아니다.

전화기의 거추장스런 선을 뽑으면서 무선 전화기가 만들어 졌고, 수박을 먹고 씨를 뱉기 귀찮아 씨 없는 수박을 탄생시켰다. 한때 젊은이들 사이에서 잇아이템으로 유행하던 찢어진 청바지는 원래 낡아서 찢어진 것은 아니었을까? 과연 누가 그것을 대중 앞에 당당히 입고 나갈 생각을 했을까?

옷 길이를 줄여 배꼽이 보이게 한 배꼽티, 조끼 러닝셔츠, 끈 없는 브레이지어, 다림질이 필요 없는 형상기억 와이셔츠, 저칼로리 주스, 무가당 설탕, 무가당 껌, 뼈를 제거하여 먹기 좋게 한 고기, 살 빼는 약, 입으면 저절로 살이 빠지는 기능성 옷 등등 … 이외에도 기미, 주근깨, 주름살, 지방 등의 제거 수술도 빼기 기능을 응용한 것이다. 다양한 기능에서 꼭 필요한 부분만 채용한 기능이 간단한 제품, 잡다한 서비스에서 전문 서비스로의 전환 등도 알고 보면 빼기에 지나지 않는다.

큰 것보다는 작은 것이, 강한 것보다는 부드러운 것이, 경쟁보다는 협력이 요구되는 정보화 시대에는 빼기 기능을 잘 응용할 줄 아는 지혜가 절실하다.

ㅁ + 를 이용한 제품의 예

ㅁ - 를 이용한 제품의 예

마음이 따르지 않으면, 보아도 보이지 않고 들어도 들리지 않는다.

중국 고전

각색하기

자신의 작품을 새로운 상황, 환경, 배경과 합성시킨다.

각색하고, 순서를 바꾸고, 재배치시켜서 뒤죽박죽으로 만든다.

새롭게 다른 형식을 고려하여 작품을 알맞게 고친다.

작품을 정상적인 환경에서 떼어내어 다른 역사, 정치, 사회, 지리적 장소와 시간에 맞게 변형시키고 다른 시각으로 본다. 작품의 기술적 원리, 디자인적 특성, 그 밖의 특별한 성질을 다르게 바꾼다.

자신의 작품이 어떻게 변형될 수 있는지 생각한다.

반복하기

각 요소들 간의 관계를 가장 간단하게 표현하는 방법으로 유사한 요소를 사용한다. 타일, 대형 건물의 창문, 아파트, 텍스타일 패턴, 보도블럭 등 우리 주변에는 반복을 이용한 디자인이 많다. 색, 모양, 이미지 또는 아이디어를 반복하는 디자인이다.

어떤 방법으로든 자신이 참고한 주제를 반복하거나 의미를 이중화하여 고쳐 본다. 발생, 반동, 결과, 진행의 요인을 어떻게 조절할 수 있는가를 본다. 모든 느낌은 반복에 의해 더욱 심화되는 경향이 있다.

뾰족한 연필심이 반복되면서 스타카토의 시각적 리듬을 만들어 내기도 하고, 곡선과 명암의 단계를 이용한 반복은 율동감을 느끼게 한다.

과장하기

풍부한 이야깃거리로 분위기를 즐겁게 하는 사람이 있다. 점심시간이면 그의 이야기를 듣기 위해 많은 사람들이 모여든다. 그의 표현을 잘 분석해 보면 사실보다 부풀려서 이야기하는 경향이 있다. 사실을 속이고 거짓말을 한다기보다는 허황되지 않고 아주 그럴 듯한 정도의 과장인 것이다. 믿지 않을 정도로.

여러분은 평소에 얼마나 과장되게 표현하는가?

누구나 조금씩은 과장해서 이야기한다. 과장이 심할수록 타인의 관심을 집중시키기 쉽기 때문이다.

아이디어를 얻기 위한 강한 자극제가 필요할 때는 과장이 도움되기도 한다. 과장하기로 문제를 해결하고자 할 때는 나중에 해결책들을 평가하는 데 사용할 주요 기준부터 나열한다.

그 다음, 열거된 기준들을 여러 가지 방법으로 과장 또는 확대한다. 이때의 과장에는 옳고 그름이 없다. 원하는 방식대로 하면 된다.

마지막으로 과장된 기준들을 하나씩 아이디어 생성을 위한 자극제로 이용한다.

공감하기

감정을 이입한다.

자신의 작품과 일치시킨다.

작품은 비록 생명을 갖지 않는다 하더라도 인간의 특성을 가진 것으로 생각한다.

어떻게 작품과 내적인 감정으로 관계할 수 있을까?

This is
a horse.

생명력 불어넣기

그림이나 디자인 속의 시각적·심리적 긴장을 동원한다.

그림 속의 힘과 움직임을 조절한다.

반복, 진행, 연속, 해설의 요소를 응용한다.

작품을 인간의 특징을 가진 것으로 생각하면 작품은 생명력을 갖게 될 것이다.

독창성이 없는 디자인은 어딘가 어색하고 짜임새가 없으며, 매력도 생명력도 느낄 수가 없다.

반대로 세련된 디자인은 제품의 부가가치를 높여 주고 제품에 생명력을 부여한다.

중첩시키기

오버랩시키고, 위에 놓고 덮는다.

서로 유사하지 않은 상상이나 생각들을 겹쳐서 이중으로 만든다.

새로운 이미지나 아이디어, 그리고 새로운 의미를 만들어내기 위해 요소들을 포개
본다.

자신의 작품 위에 원근법이나 시간이 서로 다른 것 등을 겹쳐 놓아라. 오감을 한데
묶는다.

서로 다른 틀을 가지고 있는 요소와 이미지가 어느 한 시점으로 묶일 수도 있다.

쪼개기

분리하고 나누고 쪼갠다.
작품의 주제나 아이디어를 떼어낸다.
해부한다.
작은 조각으로 잘라내거나 해체한다.
작품이 비연속적이거나 미세하게 보이기 위해 어떤 의도적 고안이 필요한가?

떼어놓기

단지 작품의 일부분만을 사용한다.

분리하고 서로 떨어뜨려 놓고 떼어 낸다.

그림을 구성할 때, 부분적으로 이미지나 시각적 영역을 쪼개기 위해 뷰파인더를
사용한다.

어떤 요소를 분리하거나 초점을 맞출 수 있는가?

□ 나무 젓가락

왜곡시키기

작품의 원래의 모양, 비례, 의미를 비꼰다.

자신이 어떤 종류의 상상이나 실제의 왜곡에 영향을 줄 수 있는지 생각한다.

어떻게 기형적으로 만들 수 있는가?

더 길게, 더 넓게, 더 두껍게, 더 좁게 만들 수 있는가?

기형화할 때 은유적 혹은 미학적 특질을 그대로 남겨두거나 만들어낼 수 있는가?

녹이고, 태우고, 부수고, 어떤 것 위에 엎지르고, 묻어 버리고, 금가게 하고, 찢으며

그것을 왜곡할 수 있는가?

왜곡은 또한 허구화를 의미하기도 한다.

위장하기

위장하고 은폐하고 속이고 암호화한다.

어떻게 주제를 이미 있는 형식(틀)에 이식하고 숨기고 위장할 수 있는가?

자연계에서 카멜레온이나 이끼 같은 종들은 모방에 의해 자신들을 숨긴다. 그들의

외모는 배경을 모방한다.

이것을 자신의 작품에 어떻게 적용할 수 있는가?

무의식적으로 통하는 의미가 숨어 있는 이미지를 어떻게 만들 수 있을까?

□ 펜스의 뾰족한 부분을 위트 있게 표현

패러디하기

01 조롱한다.

02 흉내낸다.

03 익살을 부린다.

04 대상을 재미있게 만든다.

05 우스꽝스럽게 한다.

06 비아냥거린다.

07 시각적인 농담과 익살로 변형한다.

08 시각적인 모순과 수수께끼를 창조한다.

09 유머스러운 요소를 개발해 얼간이 같고 코믹하게 한다.

애매모호하게 하기

허구화한다.

진실을 왜곡한다.

속인다.

공상한다.

악의 없는 거짓말이 사회적으로는 받아들여 지지 않는다 해도, 그것은 전설과 신화를 만드는 토대가 된다.

유사성 찾기

비교한다.

집합체를 그린다.

서로 다른 것들 사이의 유사성을 찾는다.

자신의 작품을 다른 학문 분야의 요소나 사상의 세계에 비유하라.

자신의 작품을 무엇에 비유할 수 있는지 생각한다.

논리적이거나 비논리적으로 연상할 수 있는가?

과장된 유추는 상승 효과, 새로운 지각(이식), 효능 있는 은유를 만들어내는 효과
적인 방법이다.

잡종화하기

교접, 수정시킨다.

말도 안되는 짝과 결합시킨다.

A와 B를 교배한다면 어떤 것을 얻을 수 있겠는가?

창조적 사고는 서로 다른 영역의 대상들을 접합시킴으로써 생겨나는 정신적 잡종의 한 형식이다.

잡종 매커니즘을 색, 형식, 구조의 사용으로 옮긴다.

변형하기

변용한다.

바꾼다.

변해 있는 작품을 묘사한다.

그것은 아주 간단한 변용이다(예를 들면 색깔을 바꾸는 것). 또는 그것에 전체 형태를 바꾸는 것은 더 근본적인 변화다.

'지킬과 하이드' 변형과 같은 근본적이고 초현실적인 은유뿐만 아니라, 노화나 발전, 변형의 형태인 고치가 나비로 변화하는 과정에 대해서 생각해 본다.

변화는 염색체 관계에 있어 변화나 발생을 만드는 유전 암호에 있어서의 생화학적 변화가 일으키는 급진적인 유전상의 변화다.

은유나 변화를 각자의 작품에 어떻게 적용시킬 수 있는가?

신화화하기

자신의 작품에 대한 신화를 만들어라.
60년대에 팝아티스트들은 일상적인 대상을 신화화시켰다.

코카콜라 병, 브릴로(세계 상품), 아이폰, 스티브잡스, 종이컵,
인터넷, 택배, 소주, 김치 …

별 보잘 것 없는 것들이 20세기 예술을 시각적으로 표현했다.
자신의 주제를 인습적인 대상으로 어떻게 바꿀 수 있는가?
신화는 그것들의 관계와 조정을 융합함으로써 메시지를 전달한다.

50

"부정하기"

사물의 원래 기능을 부인하고 모순되게 하고 번복하고 부정하고 발전시켜라.

위대한 예술은 대부분 사실상 시각적, 지적 부정이다. 그것들은 그것들의 미학적 구조의 형식 속에 합쳐진 반대되는 반이론적이고 전환(역)적인 요소들을 포함한다. 자연의 법칙, 중력, 자기장, 성장 사이클, 비례, 역학적·인간적 기능, 과정, 게임, 관습과 사회적 관례에 역행하는 관계가 되도록 자신의 작품을 어떻게 시각화할 것인가?

풍자적 예술은 사회적 위선의 관찰과 반항적 행동에 기초를 두고 있다. 옵티컬 일루션과 풀립플롭 디자인은 광학적인 것과 의미적인 것의 조화를 부인하는 애매모호한 구성인 것이다. 대상을 바꾸기 위해 부인과 역행을 어떻게 이용할 것인가 생각한다.

이중사고(Double Think)는 마음속으로 서로 모순되는 생각을 동시에 갖게 하고, 그 둘을 다 받아들이는 힘을 의미한다.

자신의 작품을 환상적으로 만들어라. 초현실적이고, 앞뒤가 뒤바뀌고, 이색적이고, 난폭하고, 기묘한 생각들을 표현하기 위해 환상을 사용하여라. 정신적 그리고 감각적인 기대를 무너뜨려라.

자신의 상상을 얼마만큼 확장시킬 수 있는가, 자동차들이 벽돌로 만들어졌다면 어떻겠는가, 내기 당구치는 악어들은 어떻겠는가, 곤충들이 인간보다 더 크게 자란다면 어떻겠는가, 밤과 낮이 동시에 생겨난다면 어떻겠는가.

실제의 세상은 한계가 있지만 상상의 시계는 무한하다.

모든 세대는 지난 유행을 비웃는다.
그러나 새 유행은 종교처럼 따른다.

헨리 데이빗 소로

□ 커피를 마시다가 흘러 생긴 커피 자국
〈커피가 쓴 한글 'ㅇ'〉, 2005

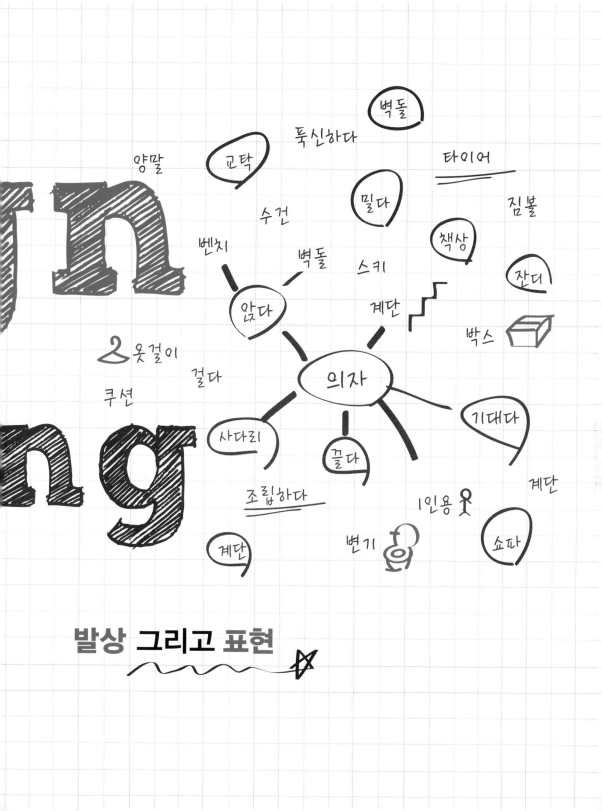

과거에 기대지 않고는 미래를 창조할 수 없다. 예컨대 지금의 디지털 문화는 20세기 초 아방가르드의 연장선상에 있다. 다다이스트였던 뒤샹 같은 미래파의 신조가 현재 디지털 아트에도 응용되고 있지 않은가.

커스틴

51

"단어 + 이미지"

단어와 비주얼을 동시에 활용해 주제를 상징적으로 크리에이티브화하는 것이다. 특징적인 것은 자유로운 연상단계에서 보는 사람의 유머를 자극하여 웃게 하거나 깜짝 놀라게 하는 독특한 비주얼 콘셉트를 창출하기 위하여 기존의 이미지나 사물 또는 제품을 변형, 배합하여 그 가운데서 유사성을 찾아내고 디자인하는 것이다. 디자인함에 있어 주제에서 키워드를 유출해 이미지화하고 디자인화하는 것이다. 주의할 것은 주관이 아닌 객관성을 가져야 한다.

1. 주제를 적는다. 예를 들어 주제는 물로 정하자.

2. 연상된 단어(키워드)를 모두 적는다. '물' 하면 연상되는 단어나 아이디어를 자유로이 써 본다 아무리 무의미하고 흔해 보이더라도 흥미 있는 아이디어를 창출해 내는 데 도움이 되므로 개의치 말고 모두 적도록 한다. 시원하다, 흐른다, 마시다, H_2O, 출렁이다, 샘, 맑다, 나이트클럽 …

3. 연상단어를 검토하고 자유롭게 연결시켜본다. 연상된 단어를 훑어보며 각 군의 단어 또는 문구를 다른 군의 단어나 문구와 연결시켜 본다. 흐른다 + 양말, 시원하다 + 연필, H_2O + 시계, 맑다 + 가방 …

4. 다음은 키워드와 연상되는 이미지를 그리는 것이다. 물에서 연상되는 이미지나 느낌을 표현하는 것이다. 잡지에서 찾는 등 느낌을 전달할 수 있는 모든 것을 표현하면 된다. 이미지를 그린다.

5. 마지막으로 자신이 하고 싶은 디자인에 이미지를 전달하는 것이다. 제품 디자인이면 제품에 맞게 인테리어면 인테리어에 맞게 이미지를 연결시키는 것이다.

 메모

적다, 낙서, 펜, 노트, 종이, 지우개, 종이컵, 노트줄무늬, 연필....

노트+종이컵 노트줄무늬+컵

전통문화는 새로운 트렌드를 만드는 토대다.
또한 전통문화는 인터넷을 통해 새로운 생존의 길을 모색하기도 한다.

브라이언

52

"연상 단어 나열하기"

단어를 나열함으로써 아이디어를 유출해 내는 방법이다.

신제품 가위를 개발하는 경우를 가정하고 테마는 '자른다'만 제시하여 진행한다. 이 경우에 참가자들로부터 자르는 것과 관련된 다양한 발언들이 튀어 나온다. 의외의 기발한 발상들이 나오는 순간이다. 문제 해결에 필요한 전문 지식을 가진 사람은 물론, 다양한 분야의 창조적인 능력을 가진 사람도 그룹을 만든다. 단어의 발상 방향을 자유로이 하여 발언하고, 생각이 바닥날 때까지 계속한다. 아이디어가 나오기 시작하면 구체적으로 실현 가능성을 논의하고, 아이디어를 유용한 것으로 형성한다.

뭐든 2개 이상을 결합하거나 합성한다. 해결하고자 하는 문제나 필요한 아이디어를 다른 유사한 대상이나 상황에 비유·유추·비교해서 새로운 아이디어를 얻는 발상방법이다. 이 방법은 유사한 것에서 발상하는 것으로, 의인적 유비, 상징적 유비, 공상적 유비, 직접적 유비 같은 4가지 방법으로 쓰인다. 담배의 오프닝 테이프도 완두콩의 꼬투리에서 유비된 사례다.

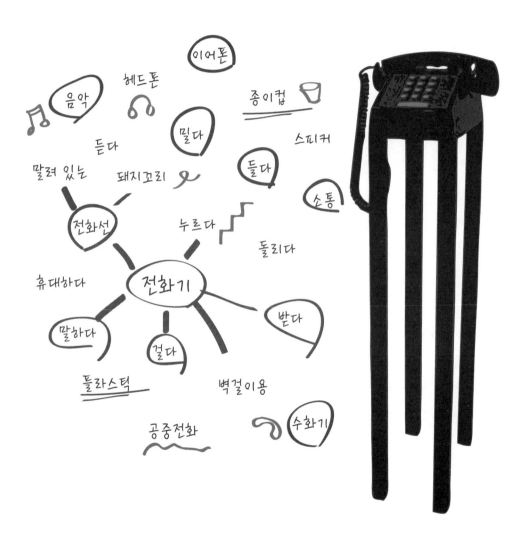

이어폰

음악 헤드폰

종이컵

듣다

밀다 스피커

말려 있는 돼지꼬리 들다

전화선 누르다 소통

휴대하다 돌리다

전화기

말하다 받다

걸다

플라스틱 벽걸이용

수화기

공중전화

자동차와 배. 이 둘은 구조적으로는 다르지만 교통이나 운반 수단은 비슷하다.
: 자동차 배 탄생 자료 모으기. 주로 개인이 분명한 목적 의식을 갖고 도형, 사진, 광고, 문서 등을 보면서 아이디어의 발상을 기대하는 것이다. 즉, 참고 자료를 통해 어느 순간의 번득임을 발상하는 것으로 많은 자료를 모아 아이디어를 찾는 방법이다.

강제로 연결하기

강제 연상을 이용하는 발상법이다. 바퀴 없는 자동차의 개발을 도달점으로 정한 경우 출발점을 무슨 내용으로 시작하든 상관없다. 오직 바퀴 없는 자동차에만 연결되면 된다. 연관이 있든 없든 강제로 연결시켜 아이디어를 만들어내는 방법이다.

특성 나열하기

제품이나 기계 등을 개선해 나갈 경우 그 사물을 구성하고 있는 부분이나 요소, 또는 성질과 기능의 특성을 계속 열거해 나가면서 아이디어를 찾는다. 특성을 표현하는 방식에 있어서는 명사, 형용사, 동사를 사용한다.

결점 나열하기

새로운 것의 개발은 기존의 결점 발견에서 시작될 수 있다. 일본의 경우 바로 이러한 기법을 사용해 대부분의 상품들을 개량, 개선해서 성공했다고 한다. 예를 들면, 자동차의 결점인 '매연', '소음', '교통체증', '연료' 등을 나열하여 자동차의 결점을 개선하는 방법이다.

53

"자유 연상하기"

생각 그물을 만들 듯이 마음속에 넘쳐흐르는 사고력, 상상력, 읽고, 생각하고, 분석하고, 기억하는 모든 정보를 자기 자신만의 독특한 이미지, 핵심 단어, 색상, 상징적 부호 등으로 자유롭게 펼쳐본다. 그것을 독창적이고 종합적인 구조로 조직화해서 다양한 방식으로 표현한 것을 자유연상이라고 한다.

종합적인 두뇌의 사고과정을 통하여 창의적이고 혁신적인 사고 방법을 개발하고, 분석력과 종합력, 문제 해결력, 의사 결정력 등 자기 주도력을 길러 짧은 시간에 쉽고 재미있게, 능률적인 학습 효과를 기대할 수 있도록 고안하는 방법이다.

54

"자유토론하기"

다수가 모여 한 가지 주제를 가지고 창조적인 아이디어를 만들어내는 것이다. 이러한 발상은 많으면 많을수록 질 높은 아이디어를 만들어낸다. 보통 토론하는 동안에는 아이디어를 비판하지 않고, 오히려 엉뚱한 의견을 전개시킨다는 생각으로 아이디어를 종합한다. 누군가가 낸 아이디어는 더 창조적인 반작용을 자극하여 다른 사람으로부터 다듬어지지 않은 반응을 이끌어낸다.

토론방법

1. 엉뚱하고 기발한 아이디어를 상상할 수 있도록 자유 분방한 분위기를 조성한다.

2. 문제와 관련하여 마음에 떠오르는 '모든 것'을 종이에 기록하고 기억한다.

3. 토론하는 동안에는 아이디어들을 자유롭게 발표하되 상대방 아이디어에 대해 절대 비판을 가해서는 안 된다.

4. 창의적으로 생각하되, 질보다는 우선 양에 관심을 가지도록 한다. 아이디어가 많을수록 좋은 것을 얻을 기회는 커진다.

5. 아이디어를 합치고 확대시킨다. 어떤 아이디어든 조금 더 발전시키고, 조금 더 좋게 만든다. 둘 또는 그 이상의 아이디어를 합쳐서 더 나은 하나의 아이디어로 만들 방법을 찾는다.

6. 이미 제안된 아이디어를 결합해 보고 조합을 해서 더 좋은 아이디어로 발전시켜 얼마든지 다른 아이디어를 이끌어 낸다.

55

" 동사 나열하기 "

동사를 나열하여 문제의 어떤 측면에 대항하는 항목을 '체크'함으로써 아이디어를 발생시킨다. 광범위한 동사 리스트는 해결안이 간과될지도 모를 가능성을 줄이는 데 도움이 된다.

굽하다, 왜곡하다, 부풀리다, 밀어내다, 나누다, 순환(회전)시키다, 우회하다, 쫓아 버리다, 제거하다, 평평하게 하다, 더하다, 보호하다, 완화하다, 짜내다, 배다, 격리하다, 뒤집다, 보충하다, 가볍게 하다, 통합하다, 분리하다, 물에 담그다, 반복하다, 상징화하다, 옮겨보다, 동결시키다, 두껍게 하다, 추상화하다, 단일화하다, 부드럽게 하다, 펼치다, 해부하다 ···

56

"꼬리에 꼬리물기"

자유롭게 연상하고 따로 적어둔 아이디어를 보면서 아무런 제약을 가하지 않은 채로 그것과 연상되는 것을 생각나는 대로 적어본다.

창의성이 나오는 곳은 상상력이고 상상력이 나오는 곳은 연상력이다. 연상하는 것이 풍부해야 창작품이 많이 나오는 것이다. 연상은 얽매이지 않고 어떤 대상, 주제, 방법, 상황을 제시하여 문득 떠오르는 아이디어들을 추출하는 것이다.

'시계'하면 생각나는 것들 등이다. 사물이나 문제를 언어적 제시뿐 아니라 형태(형, 색, 입체), 소리, 몸 동작 등을 제시하고 연상되는 것들을 찾게 할 수도 있다.

연상되는 단어를 모두 적은 다음 각 군의 떠오르는 이미지와 자유롭게 연결시켜 본다. 이렇게 해서 얻은 아이디어를 계속 고민해 한 단계 더 발전시키면 뛰어난 디자인이 탄생되는 것이다.

57

"유추하고 은유하기"

유추는 디자인할 것의 문제를 정의하고 해결하는 과정에서 창조성을 자극시키는 귀중한 도구가 될 수 있다. 아인슈타인이 때때로 문제를 시각화하는 것을 해결방법으로 사용하기도 했다고 한다. 은유도 분석 중인 어떤 상황에 대한 신선한 시각을 얻기 위해 응용될 수 있다. 은유는 다른 무관한 단어나 어구에 응용하여 비전통적인 관계를 만들어내는 단어나 어구다.

예를 들면, '세상은 다 무대다'라는 카피는 세상을 무대에 비유한 것이다.

"세상은 무대다"

사크(SARK)

58

"아이디어를 6배로" 넓히는 연상 패턴

유사연상 여자에 대하여 '여자 인형', 강한 것에 대하여 '늠름한 것' …: 비슷한 것을 연상한다.

반대연상 여자에 대하여 '남자', 강한 것에 대하여 '약한 것' …: 반대되는 것을 떠올린다.

상징연상 늠름하니까 남자라는 상징적 연상을 한다.

근접연상 여자에 대하여 '립스틱', 책상에 대하여 '의자' …: 가까이에 있는 것을 생각한다.

원격연상 여자에 대하여 사건을 떠올리는 식으로 빙빙 돌려서 도달할 수 있는 상상을 한다.

추상연상 여자에게서 '모성'을, 눈에서 '하얀색'을 연상하듯, 구체적인 것으로부터 추상적인 개념을 상상한다.

59

" 형태 분석하기 "

59

" 형태 분석하기 "

어떤 제품이나 문제를 개선하기 위해서 제품의 부분이나 특성 등을 한쪽에 열거한
다. 그 형태가 변화하는 것을 아래쪽에 열거하며, 깊이의 축에는 육하원칙(누가, 어
디서, 언제, 왜, 무엇을, 어떻게)으로 바꿀 것인지 그 기준을 배열한다. 제품이나 문
제는 이 가로, 세로, 높이 등 3축의 요소들의 기준을 적용해 일일이 발상하고, 그것
을 자세하고 치밀하게 검토하여 형태를 분석해 효과적이고 새로운 개선방안을 찾
아내는 것이다.

"사물은 존재 이유를 인간에게 묻는다."

— 김대성